This BOOK belongs to

이곳에 지문을 찍으세요.

Put your fingerprint in here.

Marion Deuchars

쉽고 재미있는 손가락의 마법

핑거프린트 아트

Let's make some GREAT FINGERPRINT ART

이마고

쉽고 재미있는 손가락의 마법 **핑거프린트 아트**
Let's Make Some Great Fingerprint Art

초판 1쇄 인쇄일 2015년 2월 10일
초판 1쇄 발행일 2015년 2월 15일

지은이 매리언 듀카스
옮긴이 이마고 편집부
펴낸이 김미숙
편 집 김매이
디자인 이은영
마케팅 백유창

펴낸곳 이마고
주소 121-840 경기도 파주시 탄현면 법흥리 헤이리마을 1652-299
전화 031-941-5913 팩스 031-941-5914
E-mail imagopub@naver.com www.imagobook.co.kr
출판등록 2001년 8월 31일 제10-220b호
ISBN 978-89-97299-21-8 03650

* 값은 뒤표지에 있습니다.
* 잘못된 책은 바꿔드립니다.

for

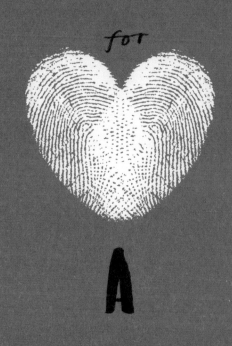

A

Everything starts from a dot

모든 것은 점에서 시작된다.
-칸딘스키

Wassilly Kandinsky

FINGERPRINT FACTS

핑거프린트 (지문)에 대해 알아보기

지문은 우리가 세상에 태어나기 전에 이미 형성이 됩니다.
지문에는 산등성이처럼 길쭉하게 솟은 등성이들이 있고 이 등성이들은
우리 각각이 유일무이한 존재라는 것을 알게 해줍니다.

이 등성이들은 우리가 연필을 쥐거나 공을 잡을 수 있도록 손가락에 거친
표면을 만들어줍니다.

지문은 사람마다 다 다르기 때문에 서로 다른 사람의 지문이 일치하는
경우는 결코 없습니다. 심지어 몸이 붙은 채 태어난 샴쌍둥이조차도
서로의 지문은 다릅니다.

지문은 그 사람이 만졌던 사물에 표식을 남깁니다. 그래서 범죄현장에
서 채취한 지문을 단서로 범인을 잡기도 합니다. 이 지문표식해독 방법은
1915년 이래로 범인을 잡는 데 가장 신뢰할 수 있는 방법 중 하나로
활용되고 있습니다.

지문은 그 사람에 대해 많은 것을 알게 해줍니다.
예를 들어 그 사람의 나이라든지 키라든지 그 사람
이 여자인지 남자인지 등등.

* OILS & SWEAT

손가락의 끝마디 바닥면에서
땀구멍 부위가 주변보다 올라와
있고 이것들이 서로 연결되어
산등성이 모양의 곡선을 만듭니다.

EVIDENCE
증거

MAKE YOUR FINGERPRINTS HERE.
WHAT PATTERNS DO YOU SEE?

여기에 자신의 지문을 찍어보세요. 어떤 무늬가 보이나요?

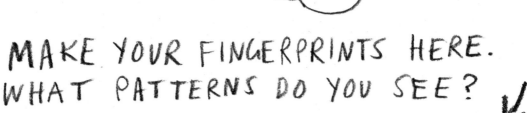

HERE ARE SOME OF THE COMMON RIDGE SHAPES.
일반적인 지문의 모양

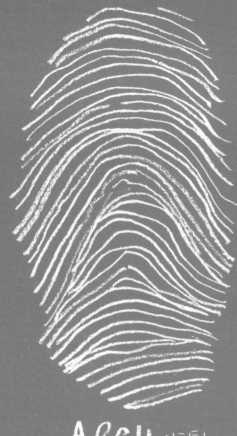

ARCH 아치형

WHORLS 나선형

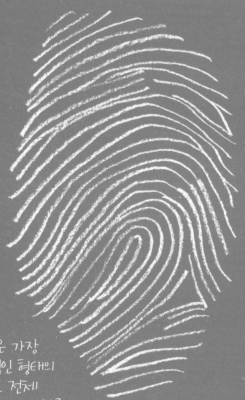

* 고리형은 가장
일반적인 형태의
지문으로 전체
지문의 60% 정도를
차지한다.

LOOP * 고리형

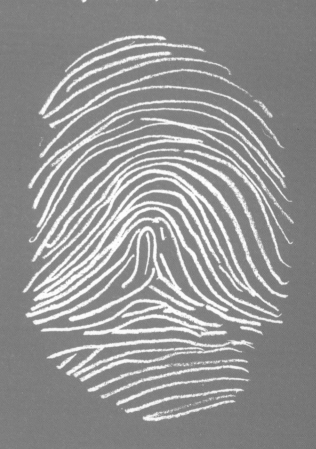

TENTARCH 솟은 아치형

WHAT TOOLS DO YOU NEED TO MAKE

핑거프린트 아트에 필요한 도구

THE BASICS

[기본 준비물]

- 잉크 패드
- 연필
- 종이

- 키친타월 혹은 젖은 헝겊

YOUR HAND!

FINGERPRINT ART?

[이 책에 사용된 그 밖의 미술재료들]

- 가위
- 다양한 색깔의
 마분지나 두꺼운 색지
- 빨대
- 색연필
 혹은 다양한 색깔펜
- 물감(포스터칼라나 공예용 물감 등)
- 연필깍기
- 물통
- 딱풀
- 펠트펜(마킹펜)
- 매직 테이프
- 물감 롤러
- 칼라 잉크

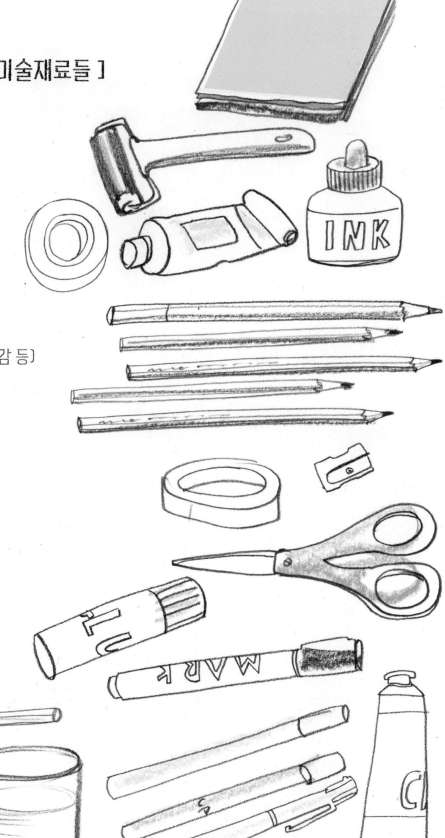

FINGERPRINT SHAPES

MIDDLE

RING

INDEX

PINKY

검지손가락

가운뎃손가락

넷째손가락

새끼손가락

THUMB

엄지손가락

← **WHOLE FINGER**

손가락 전체

SIMPLE FORMS

WITH THESE SHAPES YOU CAN MAKE <u>ANYTHING</u>.

핑거프린트를 이용해 만든 간단한 도형들로 무엇이든 만들 수 있어요.

원형
CIRCLE

반타원형
HALF OVAL

삼각형
TRIANGLE

정사각형 혹은 직사각형
SQUARE OR RECTANGLE

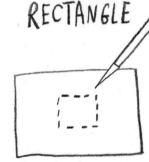

손가락의 끝부분을
이용해서
원 만들기

종이 조각을
이용해서
반타원 만들기

여러 개의
종이 조각을
이용한 스텐실로
서로 다른 모양의
삼각형 만들기

종이 조각의
가운데를 칼로 오려내어
스텐실로
사각형 만들기

✳ 공예칼 사용

✳ HANDY TIPS ✳

핑거프린팅을 할 때는 잉크를
한 손에만 묻혀 사용하고 다른
손으로는 그림을 그린다.
잉크패드를 깨끗하게 사용하려
면 색을 바꾸기 전 젖은 헝겊
이나 물휴지에 잉크 묻은 손가
락을 닦는다.

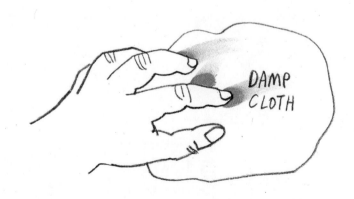

DAMP CLOTH

 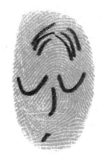 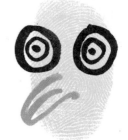

HAPPY SAD CRAZY

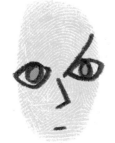 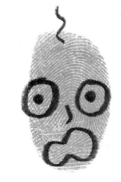 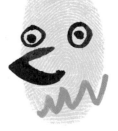

THINKING SCARED SILLY

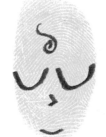 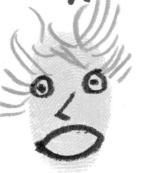 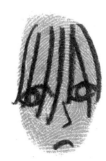

SLEEPING EXCITED CONFUSED

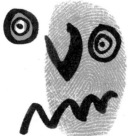 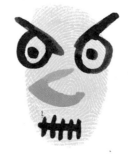 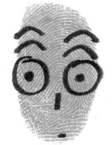

DELIRIOUS ANGRY ALERT

옆페이지처럼 핑거프린트를 찍은 후 각각의 감정에 대한 표정을 그려보세요.

행복해
HAPPY

슬퍼
SAD

미치겠어
CRAZY

생각해
THINKING

무서워
SCARED

바보같아
SILLY

잠자
SLEEPING

신나
EXCITED

혼란스러워
CONFUSED

혼미해
DELIRIOUS

화나
ANGRY

어떡하지
ALERT

Simple Creatures

빈 공간에 다른 동물들을 그려보세요.

↙

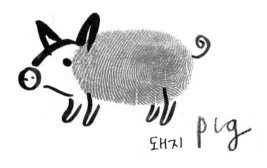

돼지 pig

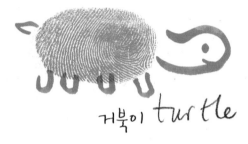

거북이 turtle

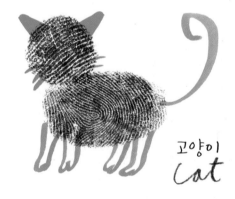

고양이 Cat

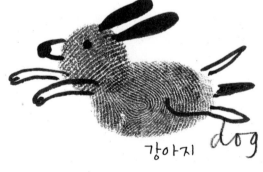

강아지 dog

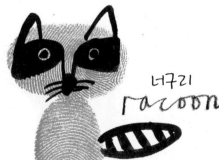

너구리 racoon

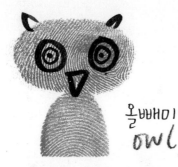
올빼미
owl

개구리
frog

쥐
mouse

some other ideas

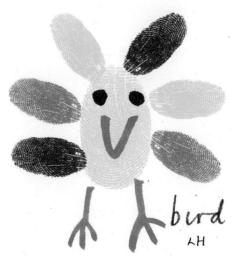
bird
새

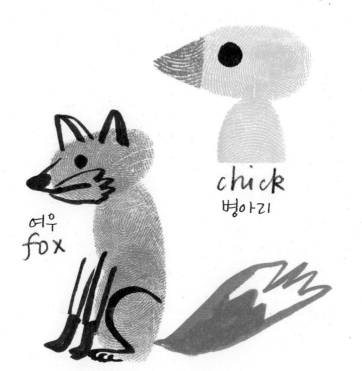
여우
fox

chick
병아리

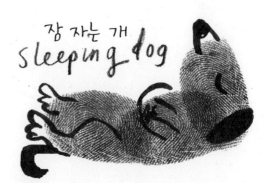
잠 자는 개
sleeping dog

Make fingerprint EYES on BEAR so he is LOOKING at BIRD.

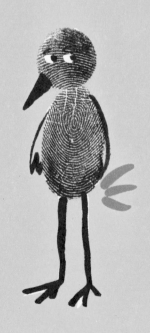

새를 쳐다보는 곰의 눈동자를 핑거프린트로 찍어서 표현해 보세요.

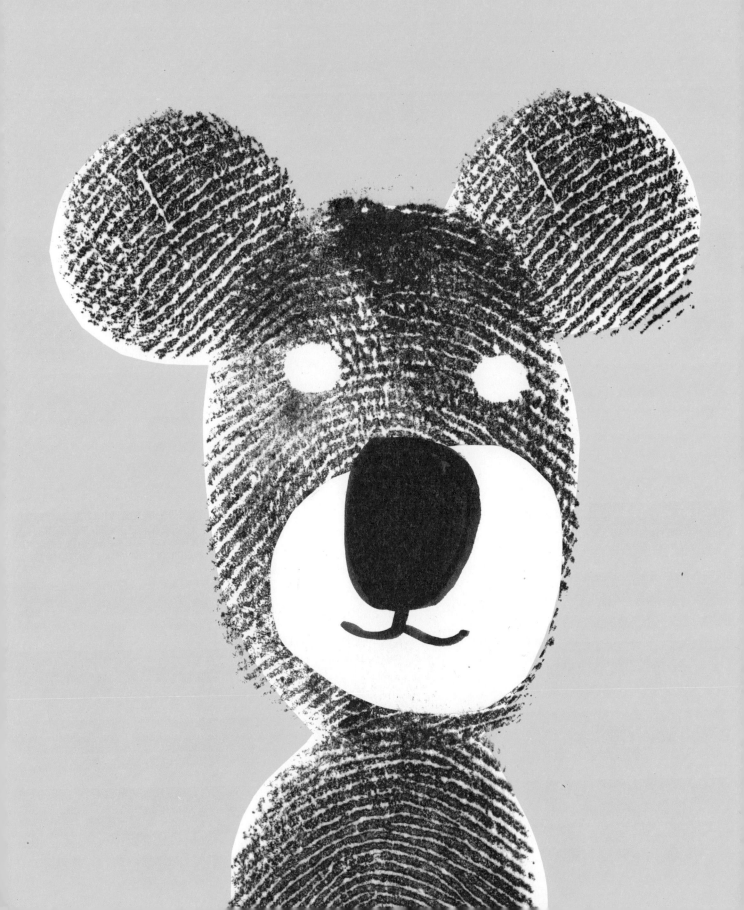

Can you COPY these fingerprint

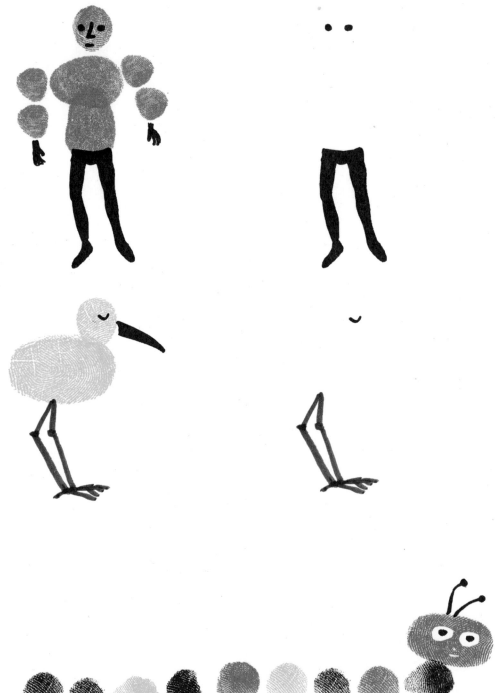

Characters? 완성된 그림을 보고 그대로 따라 그려보세요.

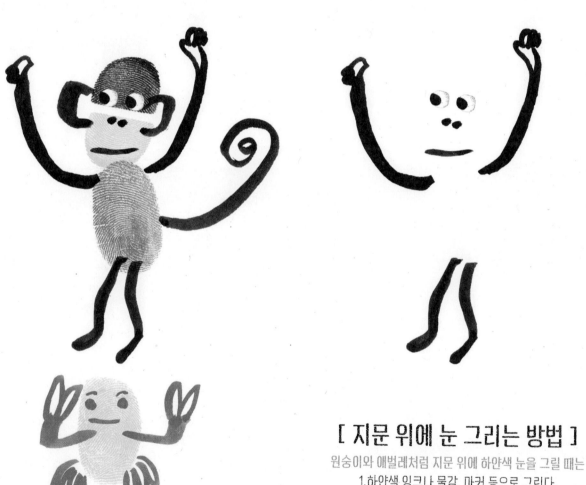

[지문 위에 눈 그리는 방법]

원숭이와 애벌레처럼 지문 위에 하얀색 눈을 그릴 때는
1. 하얀색 잉크나 물감, 마커 등으로 그린다.
2. 하얀 종이에 눈 모양을 그린 다음 오려서 지문 위에 붙인다.
(눈동자는 그리지 않고 지문으로 찍어도 된다.)

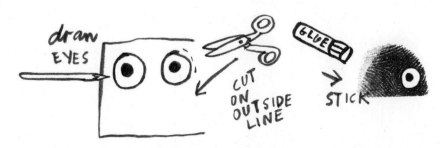

draw
EYES

CUT
ON
OUTSIDE
LINE

GLUE

STICK

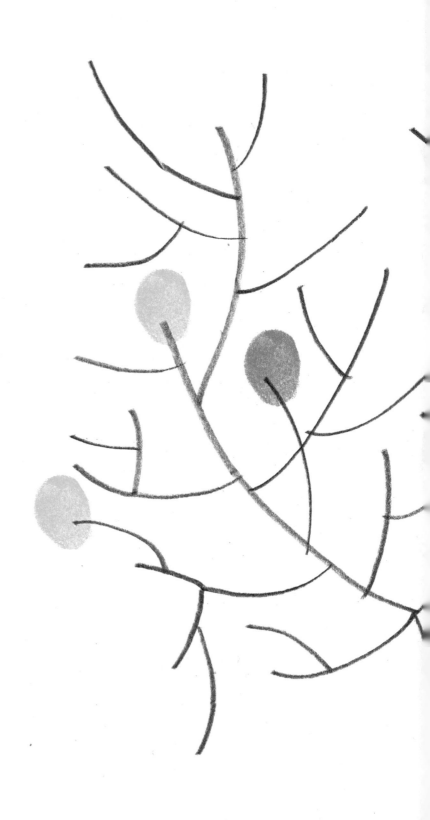

SPRING TREE

MAKE the LEAVES on the TREE.

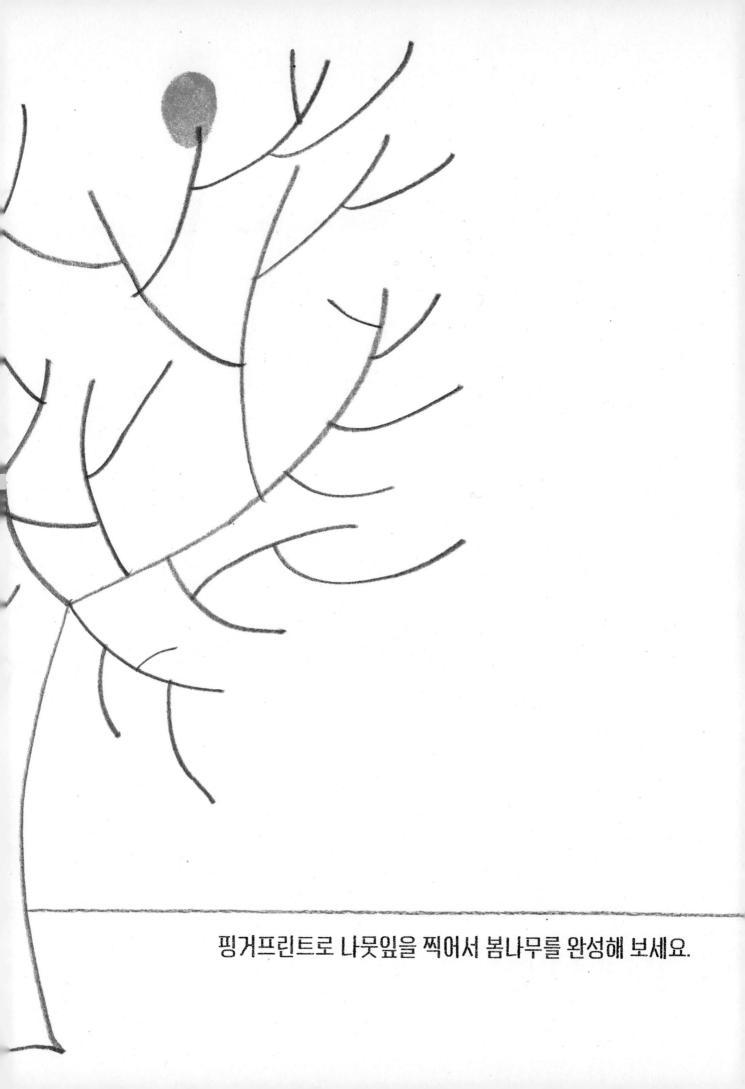

핑거프린트로 나뭇잎을 찍어서 봄나무를 완성해 보세요.

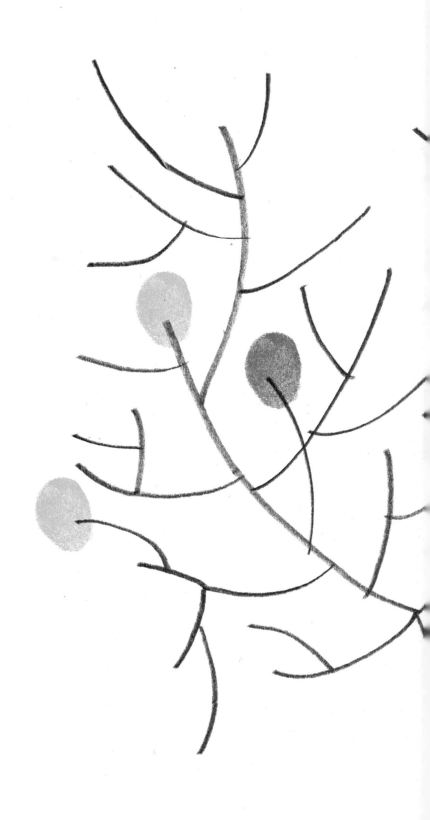

AUTUMN TREE

MAKE the LEAVES on the TREE.

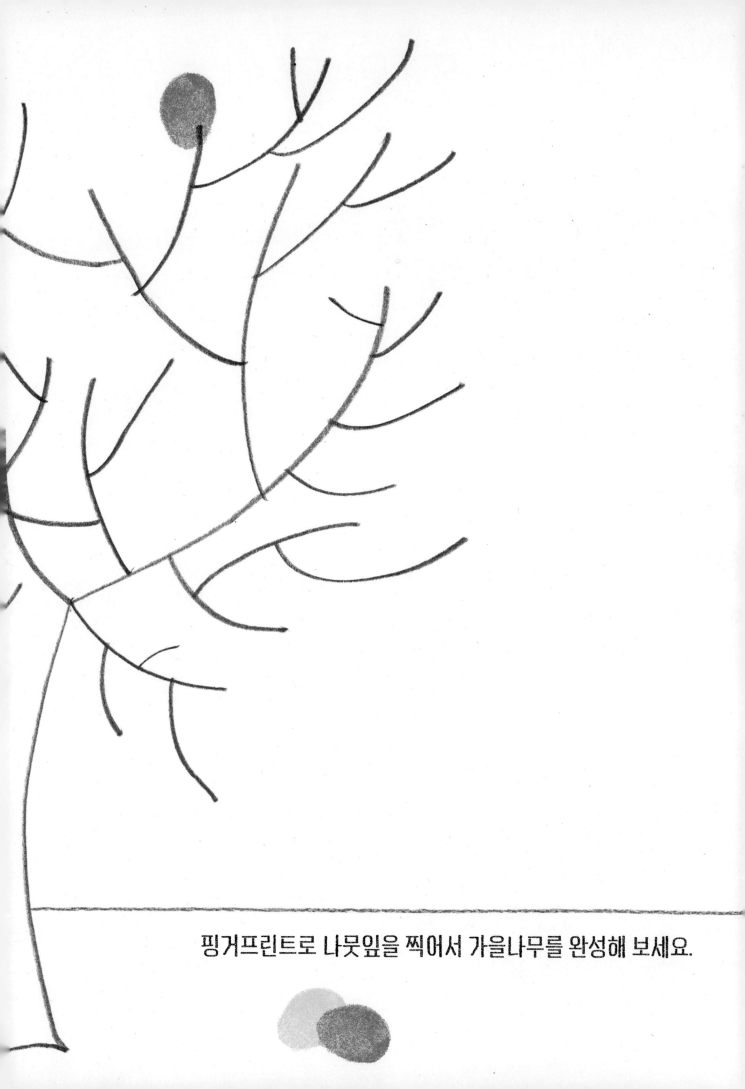

핑거프린트로 나뭇잎을 찍어서 가을나무를 완성해 보세요.

BEES ARE

핑거프린트로 나뭇잎을 더 찍어보세요.

Make more leaves on the tree.

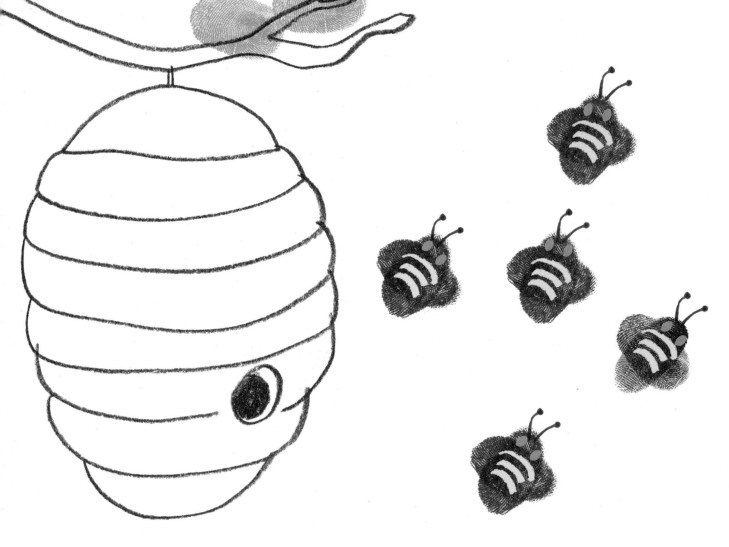

[벌 그리는 방법]

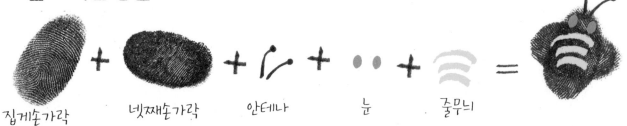

집게손가락 넷째손가락 안테나 눈 줄무늬

EVERYWHERE !

빈 공간을 벌 그림으로 채워보세요.

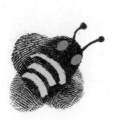

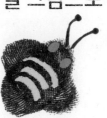

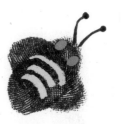

꽃을 더 그려보세요.
Add more flowers.

CONTINUE the PATTERN of FLOWERS.

꽃그림으로 패턴을 만들어보세요.

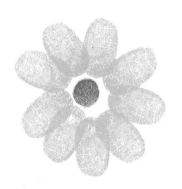

Try different colours.

다른 색깔의 꽃그림 패턴도 만들어보세요.

CUT paper and FINGERPRINTS

색지 오리기와 핑거프린트 찍기

[준비물]

색지
도화지
풀
가위
잉크패드
연필이나 펜

원하는 모양으로 색지를 오린 후
도화지에 붙입니다.
핑거프린트로 동물이나 사람 등
다양한 모양을 만들어봅니다.
색지와 다양한 핑거프린트를 이용해
자신만의 캐릭터를 만들어보세요.

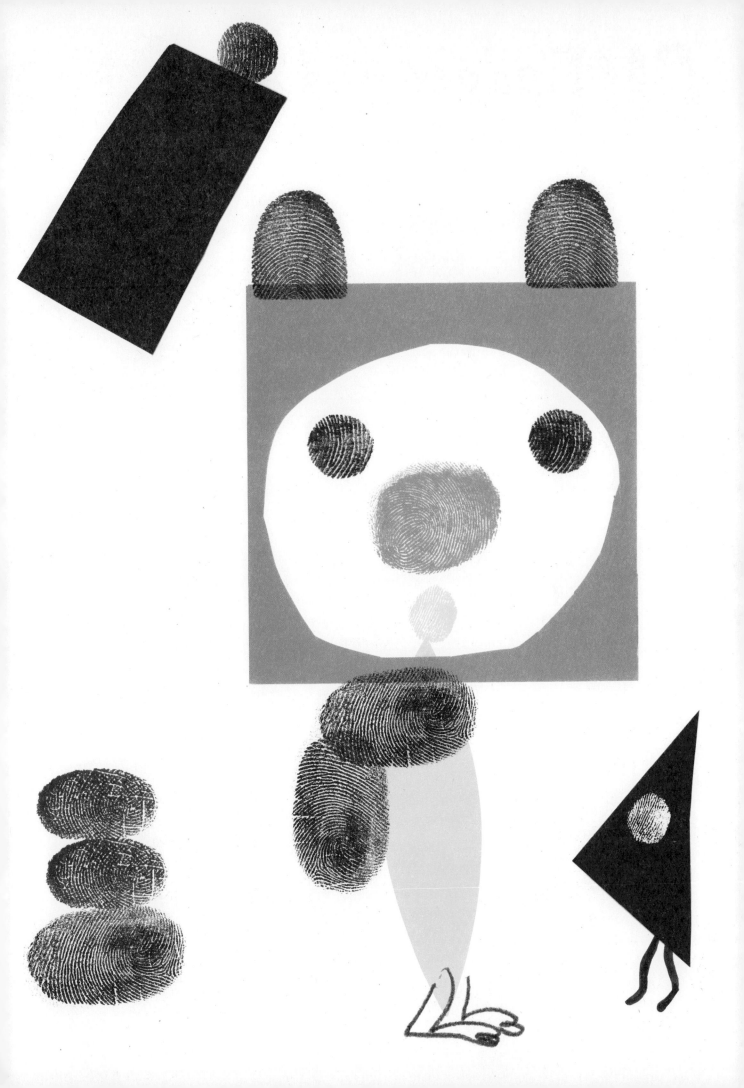

HIDING 숨기

직사각형 모양으로 색지를 오린 후 도화지에 붙이고, 오른쪽 그림처럼 작은 종이를
이용해 반타원형의 지문을 찍어서 숨어 있는 사람을 표현해 보세요.

PRINTING
with rubbish:

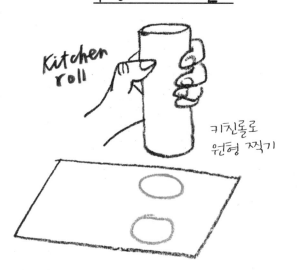

낡은 잡지

물감이나 잉크

폐품을 이용해 찍기

키친롤이나 사용하지 않는 카드, 플라스틱 뚜껑 등을 이용해 재미있는 모양들을 찍어보세요.

[준비물]

재활용 가능한 폐품
물감이나 잉크
종이 팔레트 혹은 신문지
붓이나 막대

키친롤이나 플라스틱 뚜껑으로 모양 만들기

Kitchen roll

키친롤로 원형 찍기

플라스틱 뚜껑으로 사각형 찍기

카드로 모양 만들기

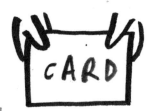

CARD

카드를 세워서 가장자리에 물감을 묻힌다.

물감은 안 쓰는 플라스틱 용기나 낡은 잡지를 이용해 풀어둔다.

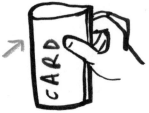

CARD

카드를 구부려 모양을 만든다.

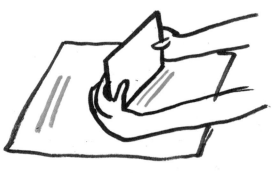

PRINT LINES

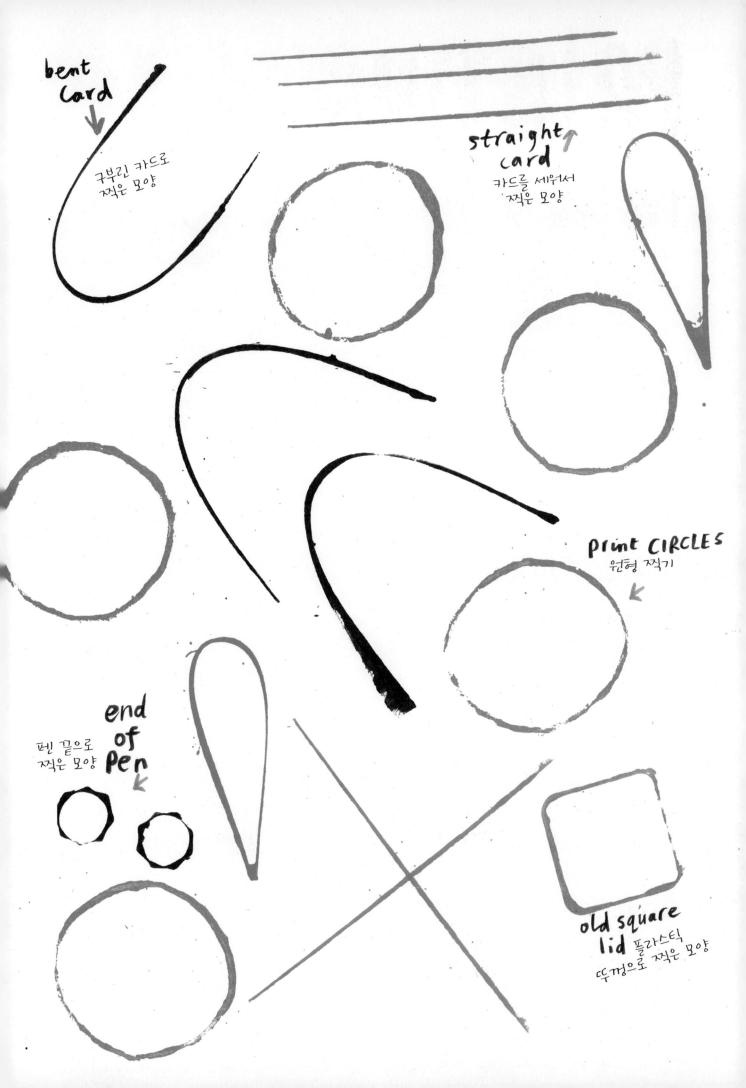

bent card
구부린 카드로 찍은 모양

straight card
카드를 세워서 찍은 모양

print CIRCLES
원형 찍기

end of pen
펜 끝으로 찍은 모양

old square lid 플라스틱
뚜껑으로 찍은 모양

PRINTING with rubbish 폐품을 이용한 핑거프린트 아트
CIRCLES, SQUARES, LINES, HOOPS and fingerprints.

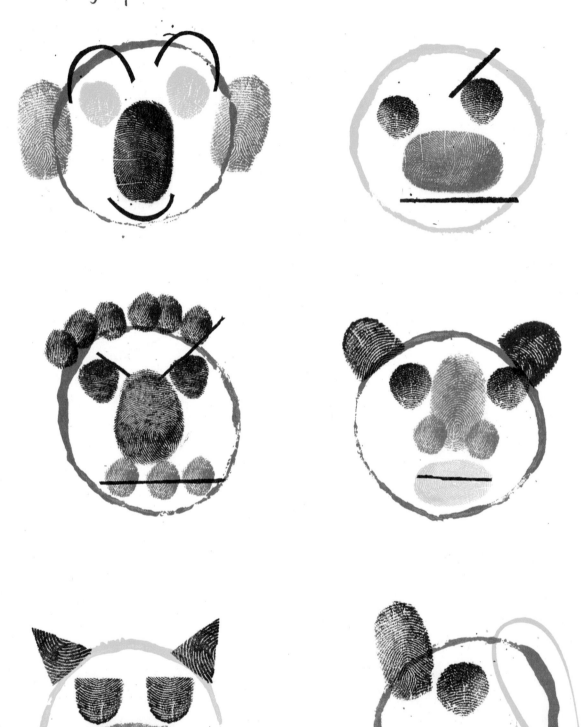

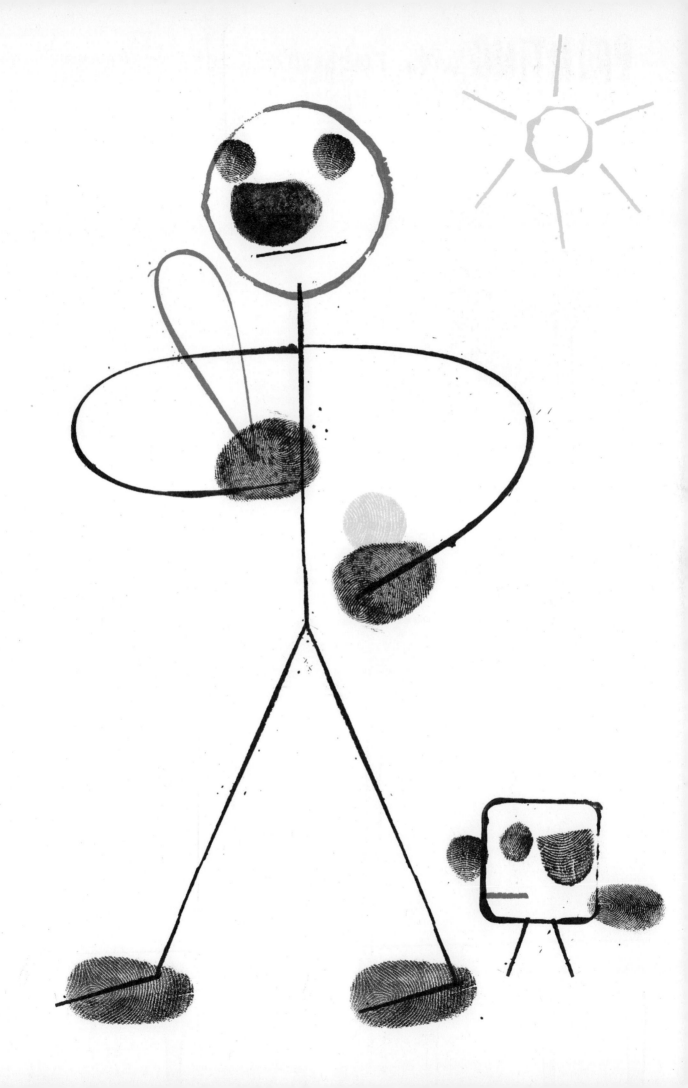

PRINTING with rubbish 폐품을 이용한 핑거프린트 아트
CIRCLES, SQUARES, LINES, HOOPS
and fingerprints.

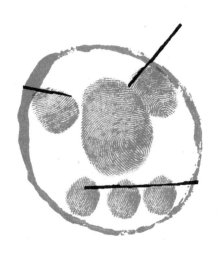

폐품을 이용해 여러 가지 모양을 만들고 그 위에 핑거프린트로 자신만의 작품을 완성해 보세요.

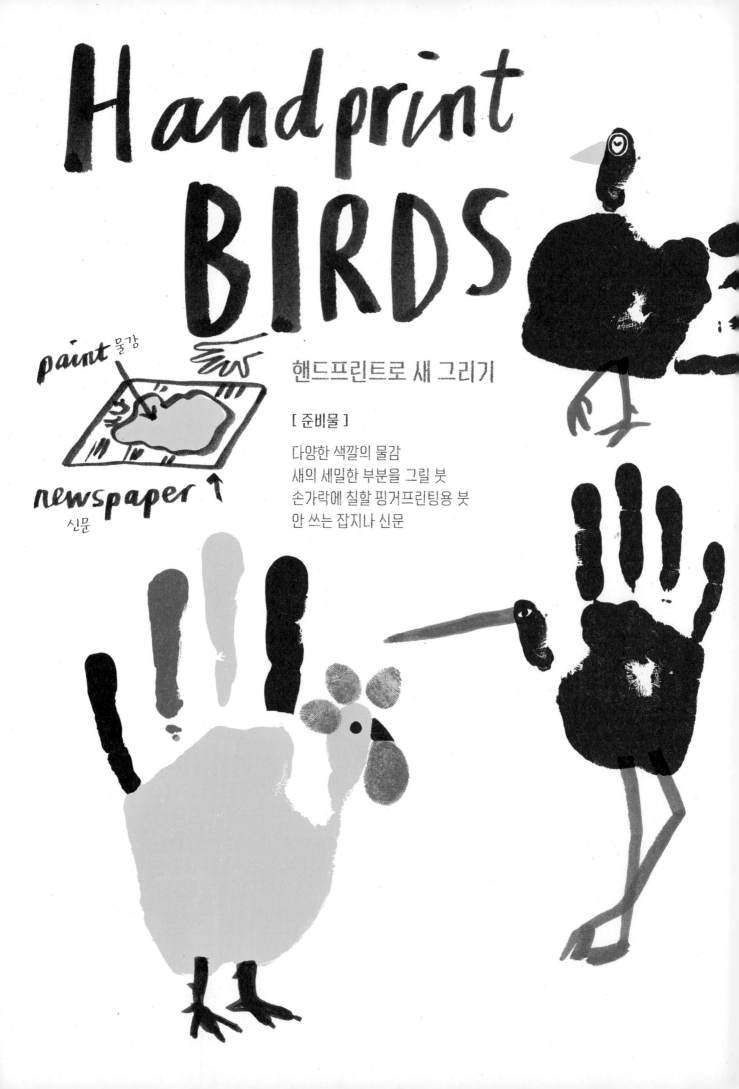

Handprint BIRDS

핸드프린트로 새 그리기

paint 물감

newspaper 신문

[준비물]

다양한 색깔의 물감
새의 세밀한 부분을 그릴 붓
손가락에 칠할 핑거프린팅용 붓
안 쓰는 잡지나 신문

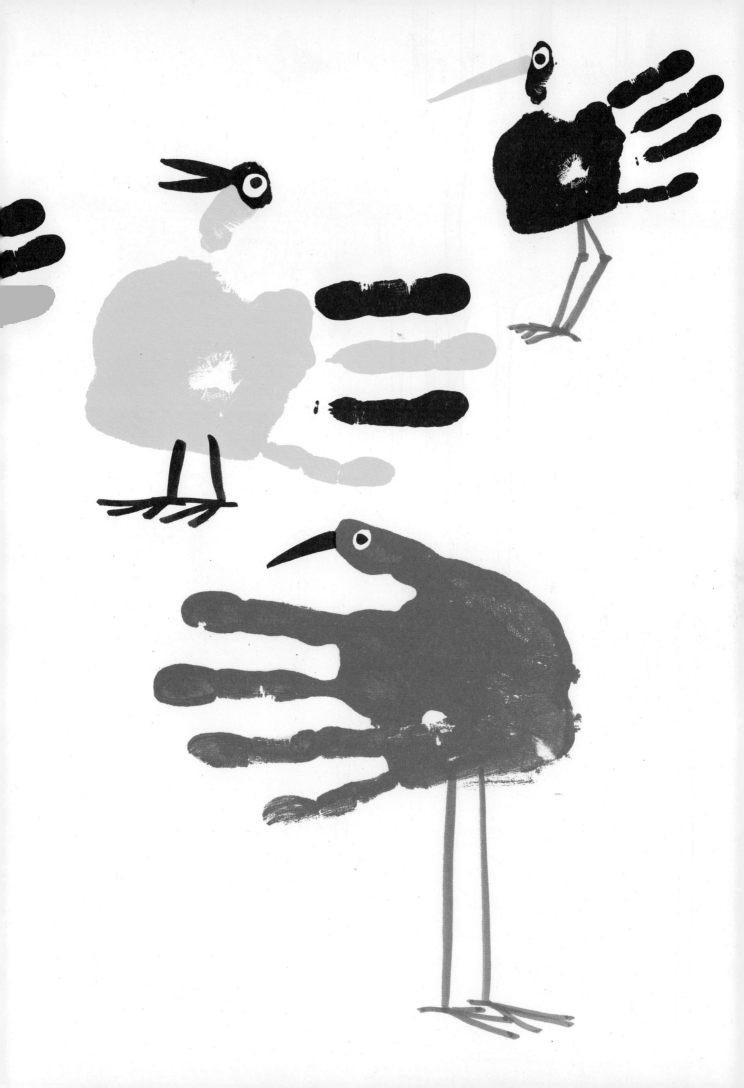

Handprint BIRDS

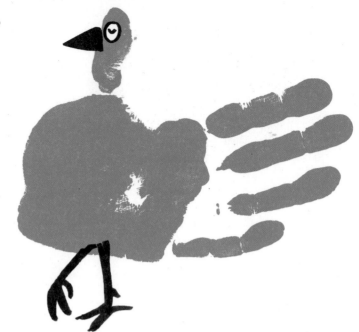

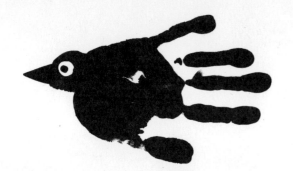

Make your own birds.

핸드프린트로 자신만의 새를 만들어보세요.

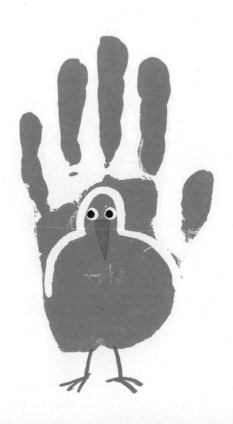

HANDPRINT ANIMALS 핸드프린트로 동물 그리기

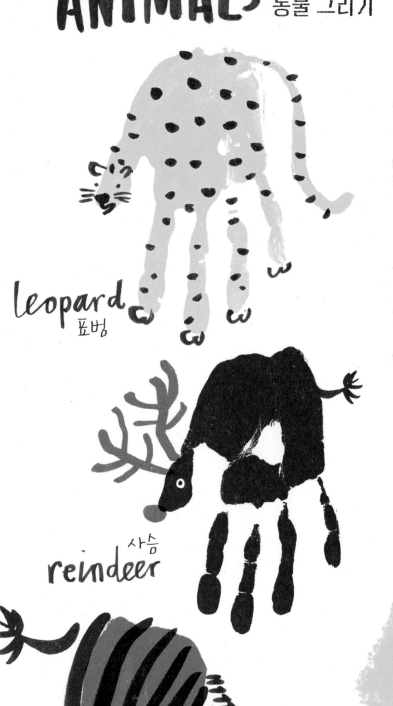

leopard
표범

reindeer 사슴

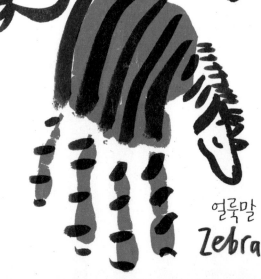

얼룩말
Zebra

Lions
사자

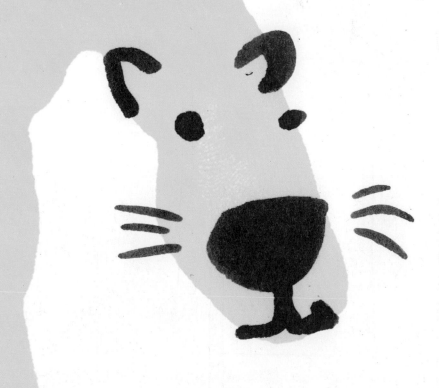

CRAB 게

게 그리는 법

1. 색지를 반으로 접은 후 다시 펴고 접혀진 한쪽면에 핸드프린트를 합니다. 핸드프린트가 마르기 전 다시 반으로 접고 꾹꾹 누른 후 조심스럽게 펼쳐보세요. 양쪽에 같은 모양의 핸드프린트가 생긴 것을 볼 수 있어요.

2. 집게발과 눈, 더듬이를 그려넣어서 게를 완성해보세요.

위 이

1. Fold a PIECE of and MAKE a HANDPRINT DRIES, fold the paper Open Carefully to see a

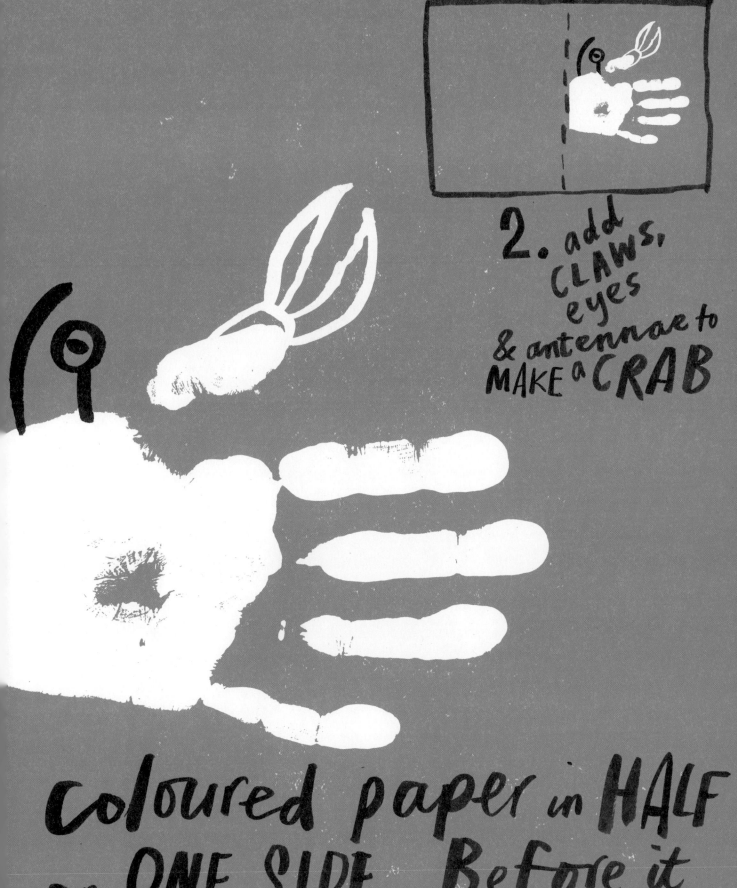

2. add CLAWS, eyes & antennae to MAKE a CRAB

coloured paper in HALF on ONE SIDE. Before it in HALF and PRESS firmly. mirror-image HANDPRINT.

Elephant
코끼리

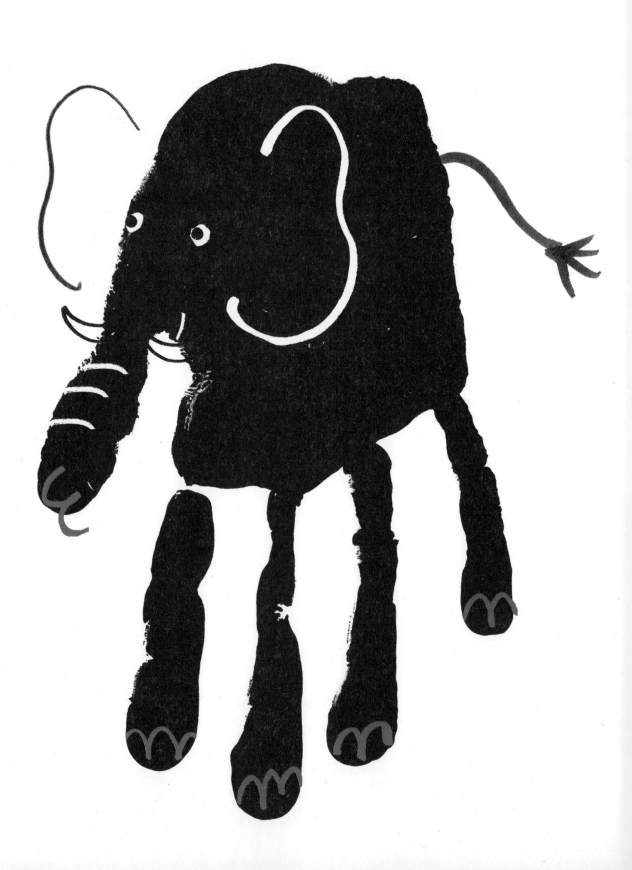

루돌프

rudolph

Aliens and Monsters

외계인과 괴물

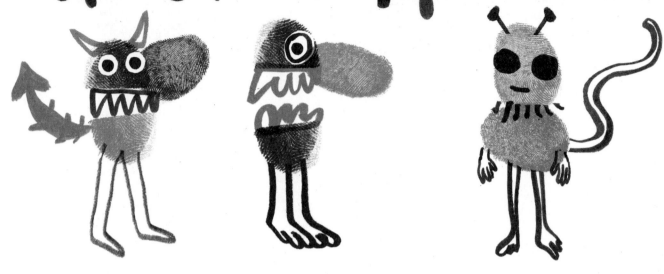
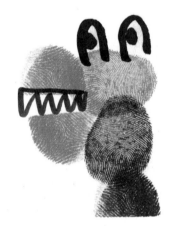
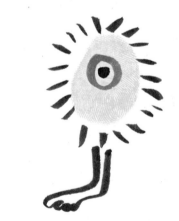
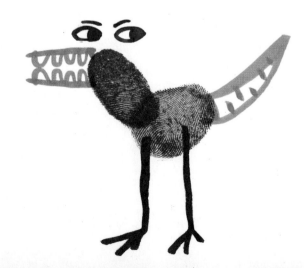
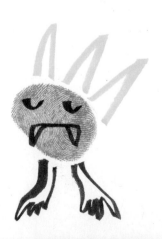

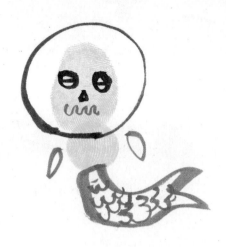
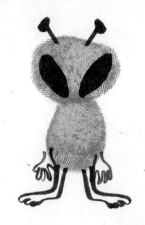
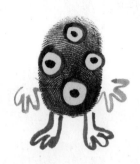

ADD your THUMBPRINTS here. ↙

엄지손가락으로 핑거프린트를 찍어보세요.

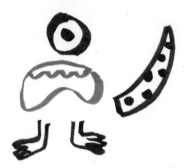

이제 자신만의 외계인과 괴물을 만들어보세요.

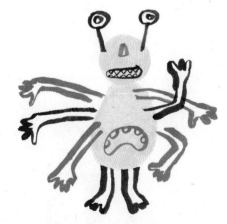

NOW try TO MAKE YOUR OWN Aliens and Monsters.

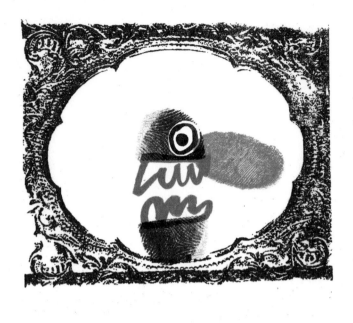
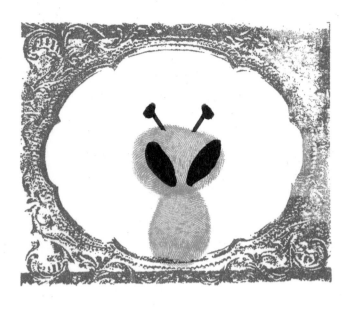

CREATE your own ALIEN

and MONSTER GALLERY.

외계인과 괴물의 갤러리를 만들어보세요.

BLOW PAINTING
AND FINGERPRINTS TO MAKE STRANGE CREATURES.

물감 불어서 그리기
물감을 불고 지문을 찍어서 괴생물체 만들기

[준비물]

물감이나 잉크
잉크패드
종이
빨대
물감이나 잉크를 떨어뜨릴 기구(안약병 등)
연필과 펜

종이 위에 잉크(물감) 방울을 떨어뜨린 후
빨대로 불어서 잉크가 퍼져나가게 한다.
방울이 퍼져나가면서 재미있는 모양이 만
들어진다. 잉크가 마르고 나면 필요한 부분
을 핑거프린트로 찍어서 그림을 완성한다.

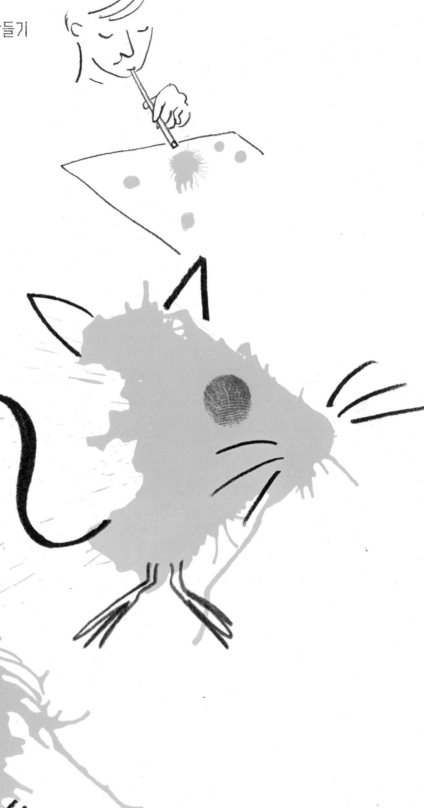

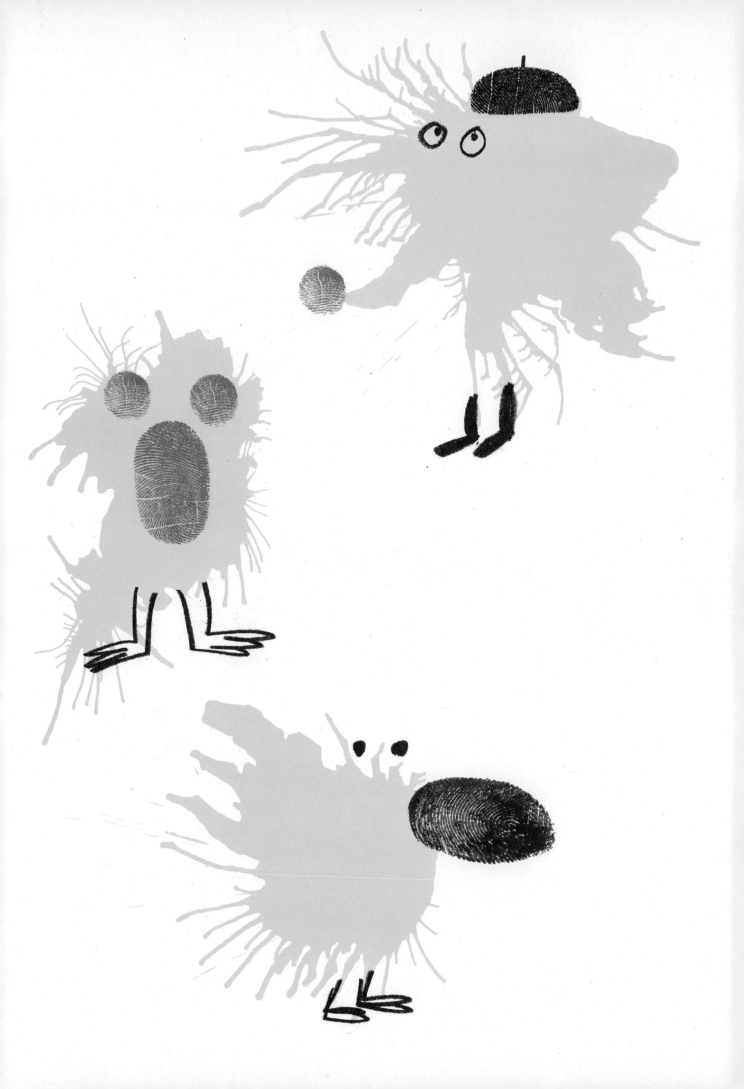

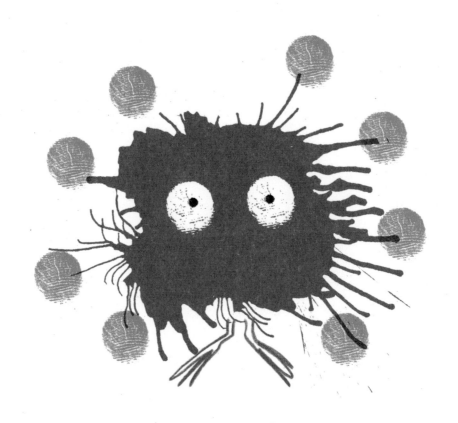

NOW try TO MAKE YOUR OWN.

이제 자신의 직품을 만들어보세요.

NOW try TO MAKE YOUR OWN.

이제 자신의 직품을 만들어보세요.

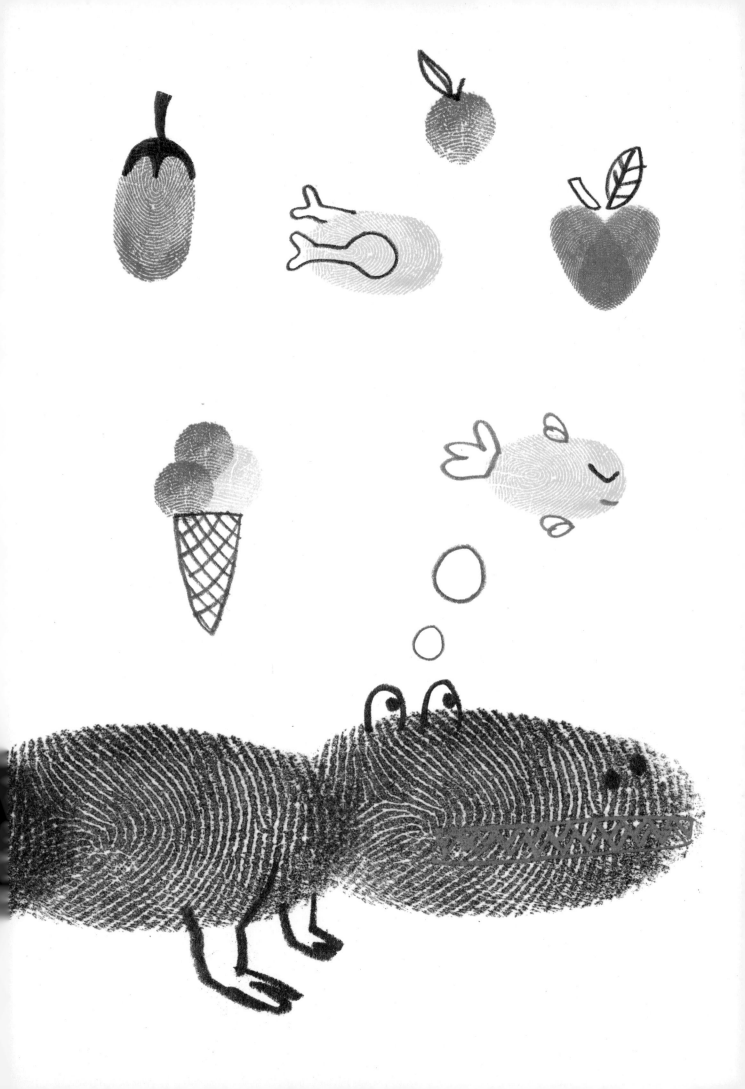

THE CROCODILE IS DREAMING OF HIS favourite food. 악어는 자기가 좋아하는 음식들을 상상하고 있네요.

핑거프린트로 자신이 좋아하는 음식을 만들어보세요.
Make your favourite food.

WHITE

검은색에 흰색 입히기

검은색 종이에 하얀색 잉크패드나 하얀색 물감을
사용하면 반전 효과를 얻을 수 있어요.

섬세한 묘사를 위해선 검은색과 하얀색의 연필이
나 펜도 필요합니다.

 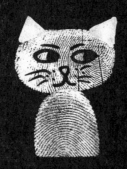 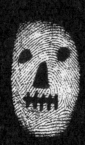 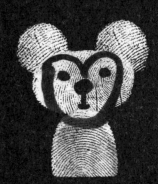

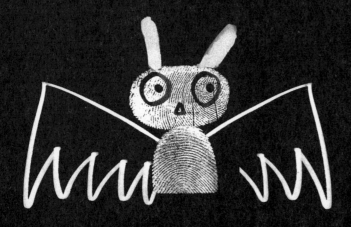 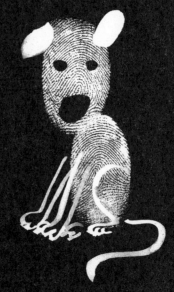

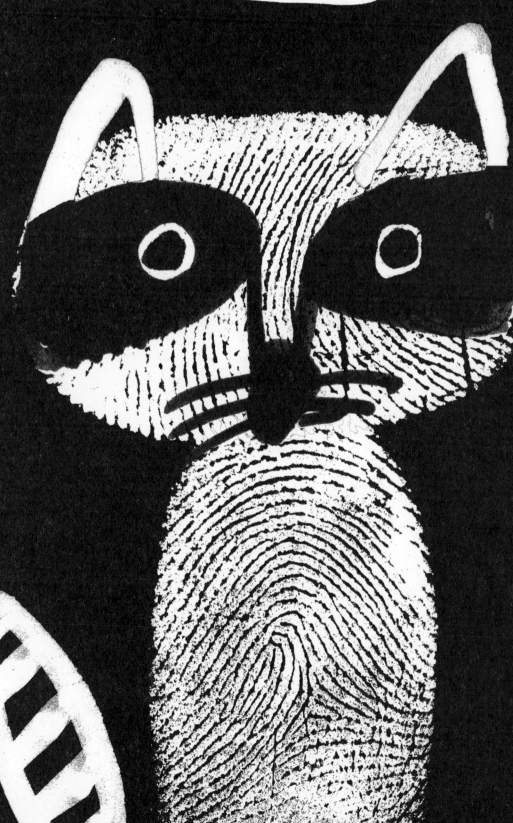

WHITE on BLACK

그림을 그려넣어서 아래 작품을 완성해 보세요.

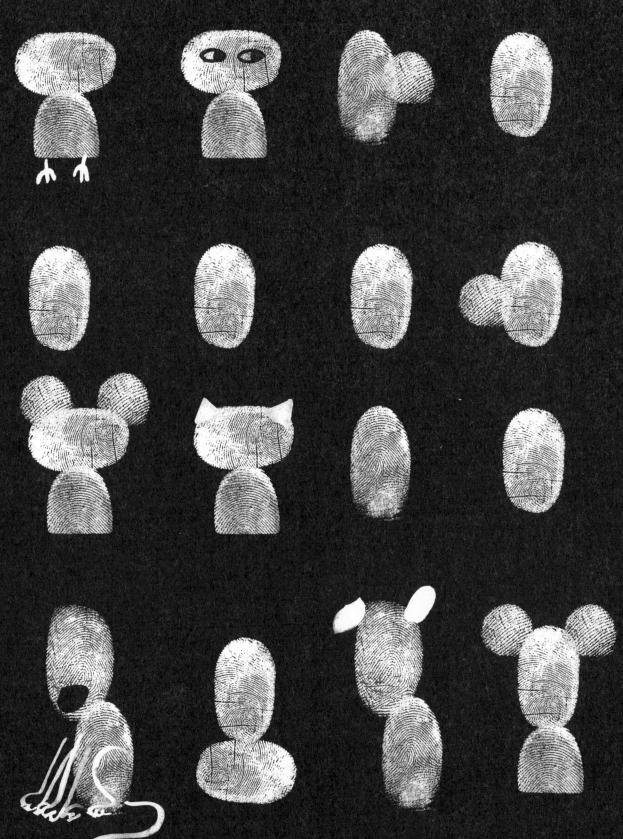

DINOSAURS 공룡

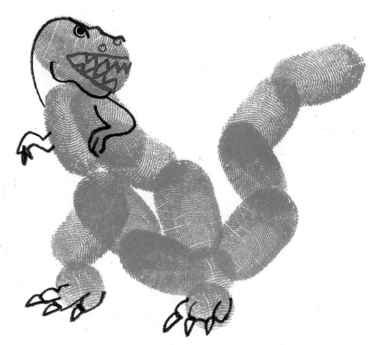

티라노사우루스
TYRANNOSAURUS- REX

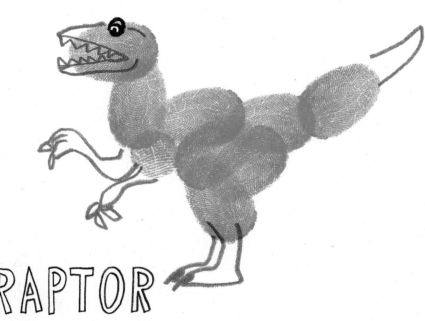

벨로키랍토르
VELOCIRAPTOR

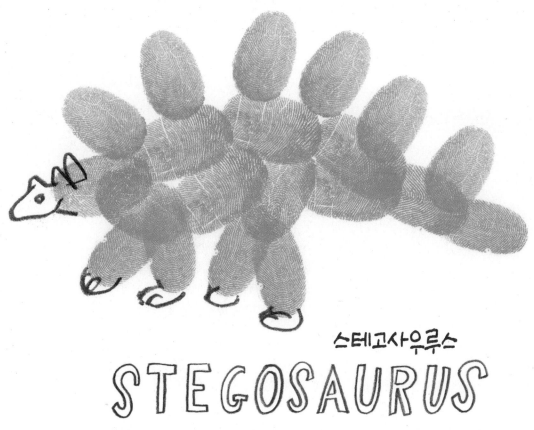

스테고사우루스

STEGOSAURUS

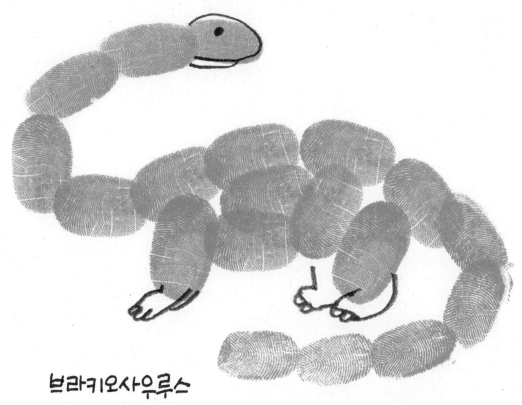

브라키오사우루스

BRACHIOSAURUS

DINOSAURS

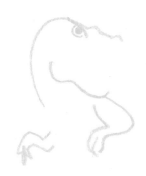

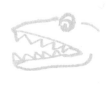

티라노사우루스
TYRANNOSAURUS - REX

VELOCIRAPTOR 벨로키랍토르

핑거프린팅으로 공룡을 완성해 보세요.

NOW TRY TO MAKE THESE DINOSAURS.

스테고사우루스

STEGOSAURUS

브라키오사우루스 BRACHIOSAURUS

STENCILS AND FINGERPRINTS.

스텐실과 핑거프린트

[준비물]

종이와 색지
가위
연필
잉크패드

1. 색지 위에 그레이하운드를 그린다.

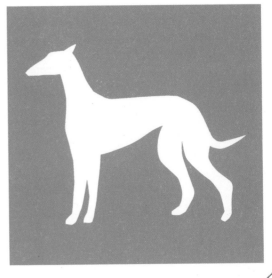

2. 그레이하운드를 모양대로 오려낸다.

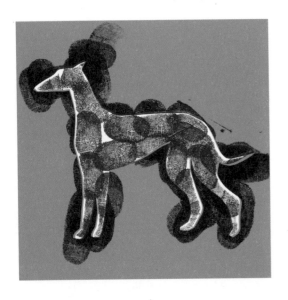

3. 오려낸 색지 아래 하얀 종이를 깔
고 그레이하운드 모양에 핑거프린팅
을 한다.

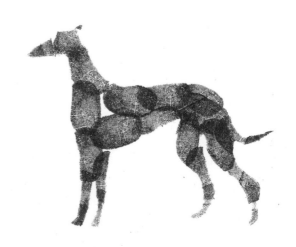

4. 조심스럽게 색지를 걷어내면
아래 하얀 종이에 그레이하운드
모양의 핑거프린트가 나타난다.

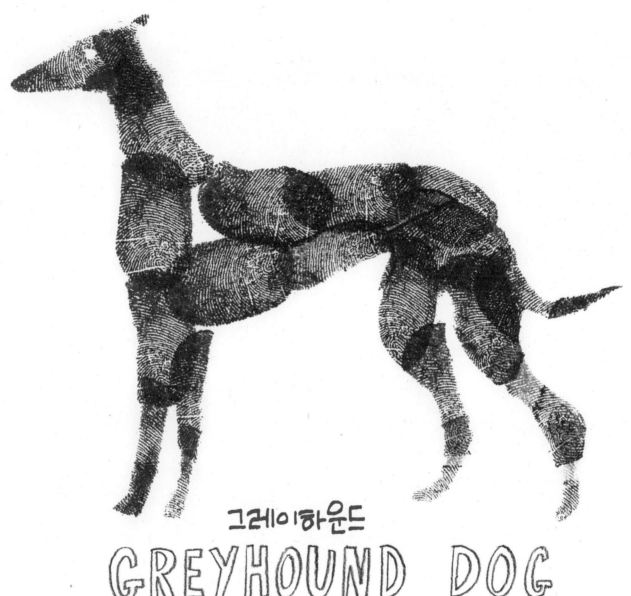

그레이하운드
GREYHOUND DOG

다른 모양으로 핑거프린팅을 시도해 보고 다른 색깔의 그레이하운드도 만들어보세요.

STENCILS AND FINGERPRINTS.

또 다른 방법의 스텐실과 핑거프린트

두 장의 스텐실용 색지를 만든 다음 한 장에는
핑거프린팅을 하고 다른 한 장을 액자처럼 그
위에 덮으면 또 다른 효과를 얻을 수 있어요.

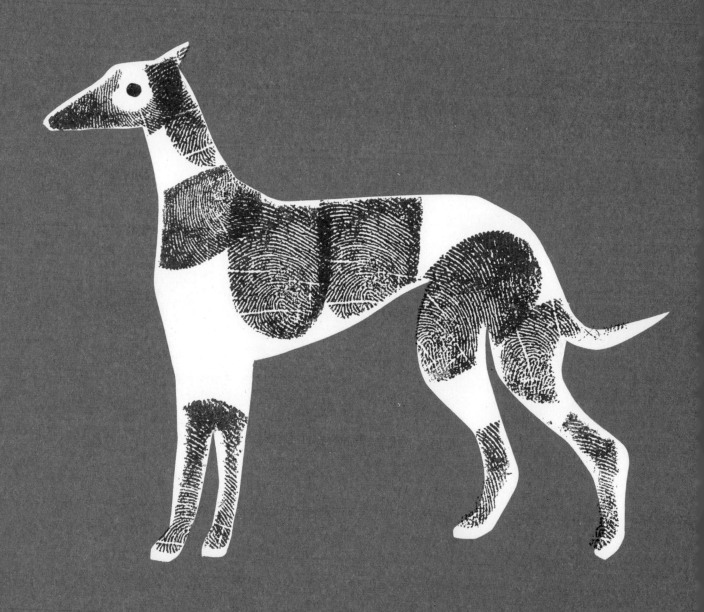

GIRAFFE 기린

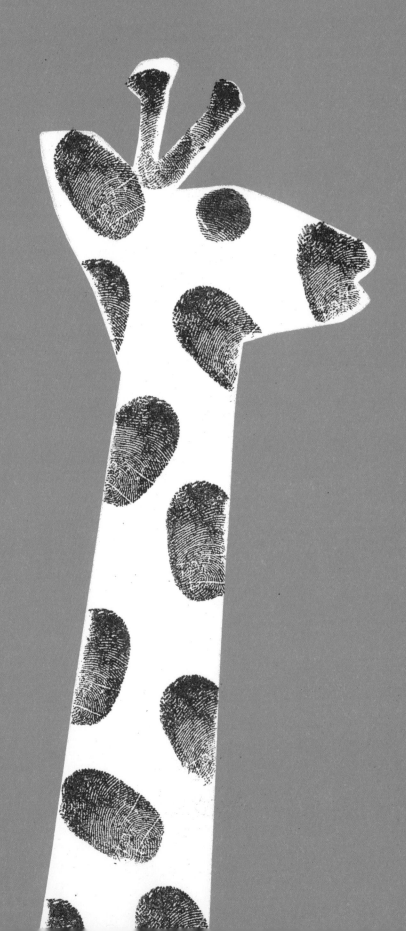

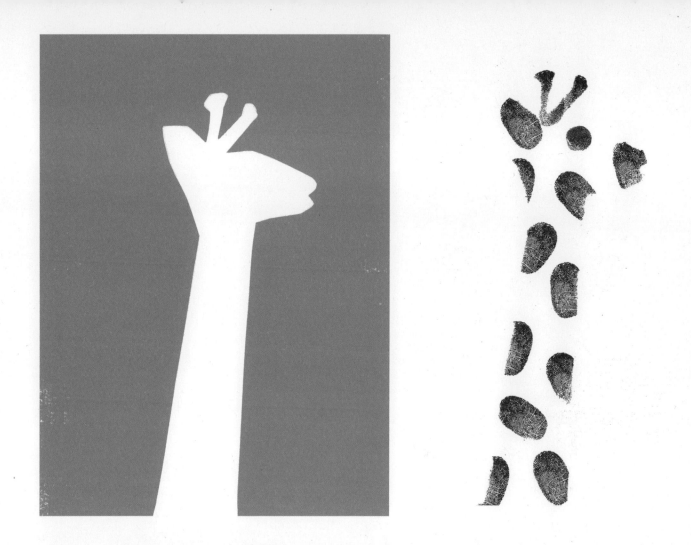

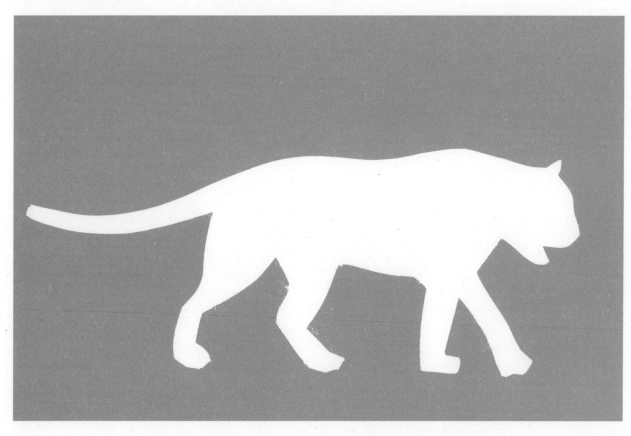

위의 색지 부분을 복사한 후 동물 모양을 오려내고 그 종이를
위의 그림 위에 얹은 후 핑거프린팅을 해보세요.

BIG CAT

고양이과 동물

색다른 고양이과 동물들을 만드는 경험을 해보세요.
사자와 표범도 만들어보세요.
아래 그림은 검은 표범이랍니다.

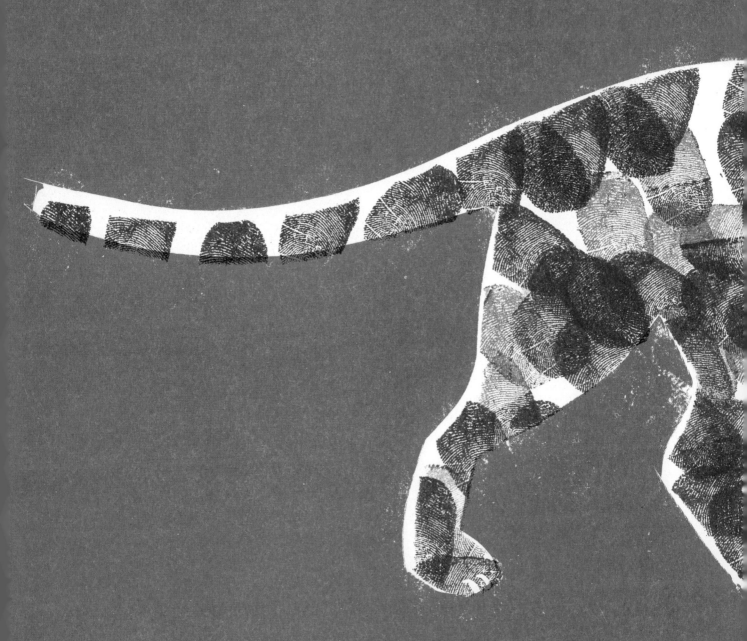

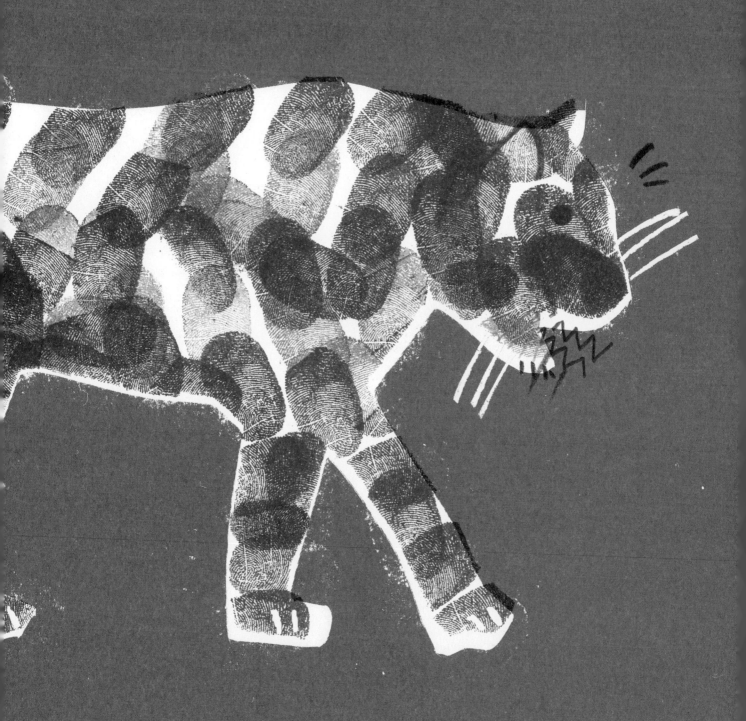

HOW TO MAKE
TIGER
STRIPES.

호랑이 줄무늬 만드는 법

작은 종이 조각의 가운데를 삼각형 모양으로
오려낸 후 호랑이 그림 위에 올려놓고 핑거프
린팅을 합니다.

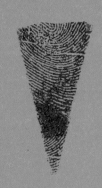

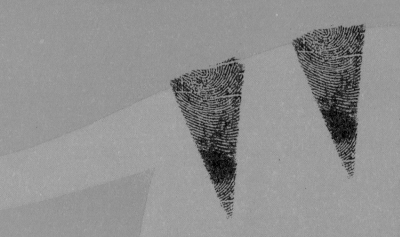

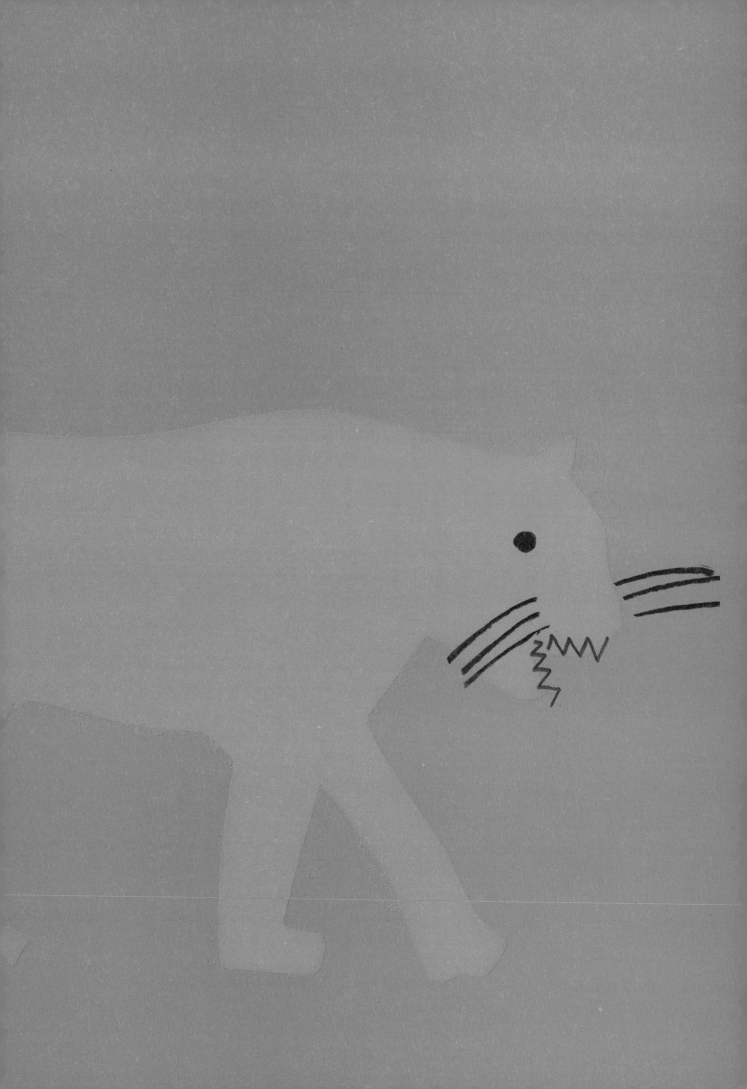

FINGERPRINT
LETTERS OF THE ALPHABET.

핑거프린트로 글자 만들기

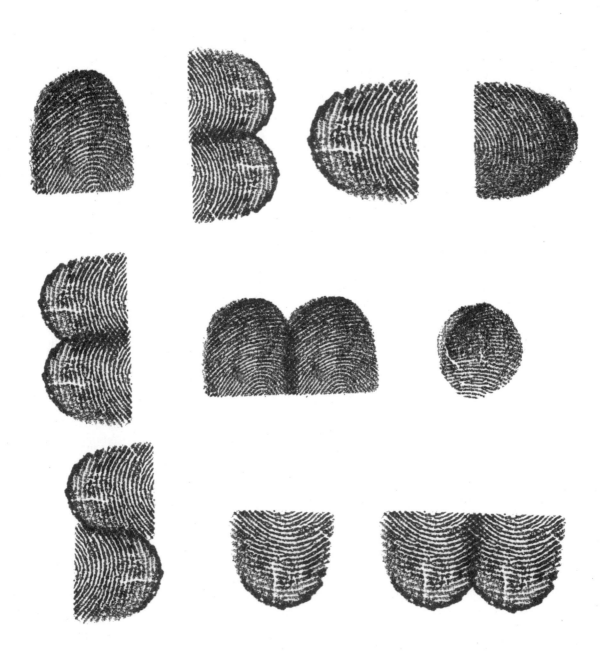

abcdefghi
jklmnopqr
stuvwxyz

abcdefg
hijklmnop
qrstuvw
xyz

FINGERPRINT LETTERS OF THE ALPHABET.

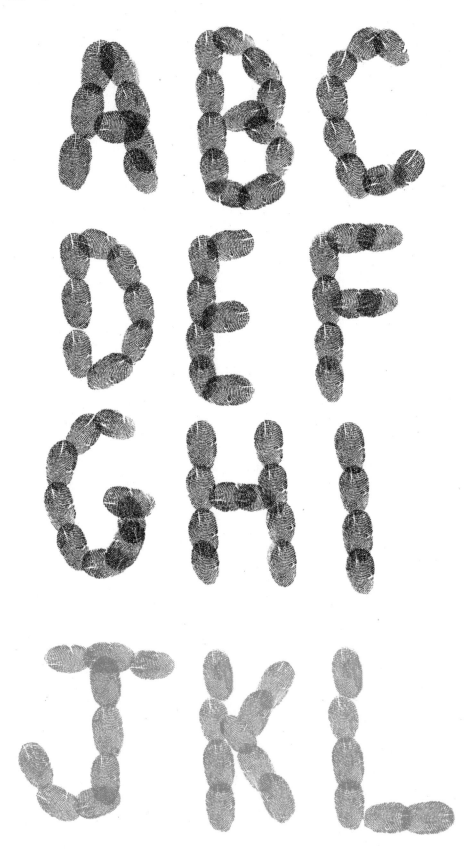

SEE WHAT abc LETTERS
YOU CAN MAKE. 핑거프린트로 직접 알파벳을 만들어보세요.

Continue this REPEAT PATTERN.

위의 핑거프린트와 똑같이 찍어서 패턴을 완성해 보세요.

Now make your own pattern.

이제 자신만의 패턴을 만들어 보세요.

Now make your own pattern.

FLAGS 국기 만들기

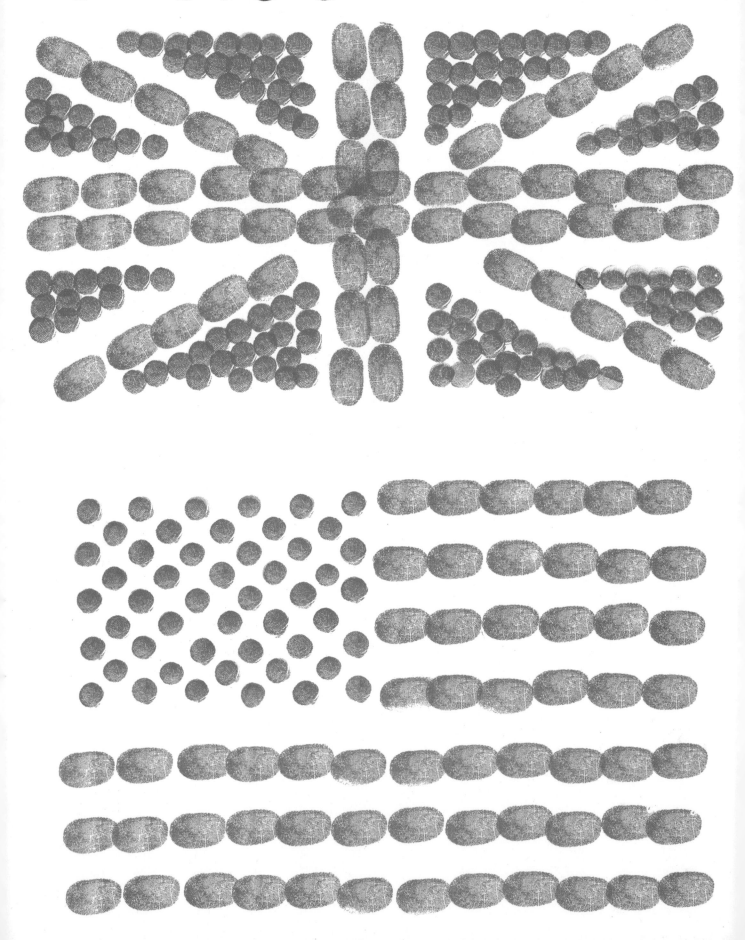

MAKE YOUR OWN FLAGS.

핑거프린트로 우리나라 국기를 만들어 보세요.

FINISH the PATH so that the DOG

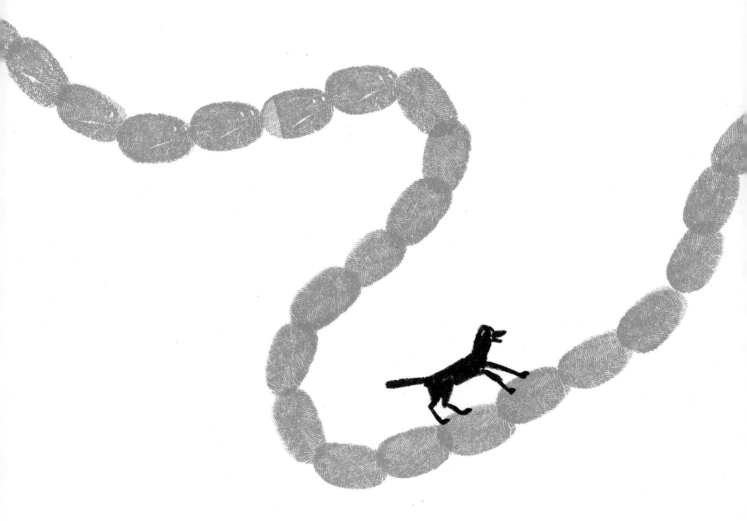

CAN GET to HIS HOME.

강아지가 집에 찾아갈 수 있도록 길을 완성해 주세요.

강아지의 집을 그려보세요. 이 강아지는 아주 부자랍니다.

DRAW ITS HOME.
IT'S A VERY RICH DOG.

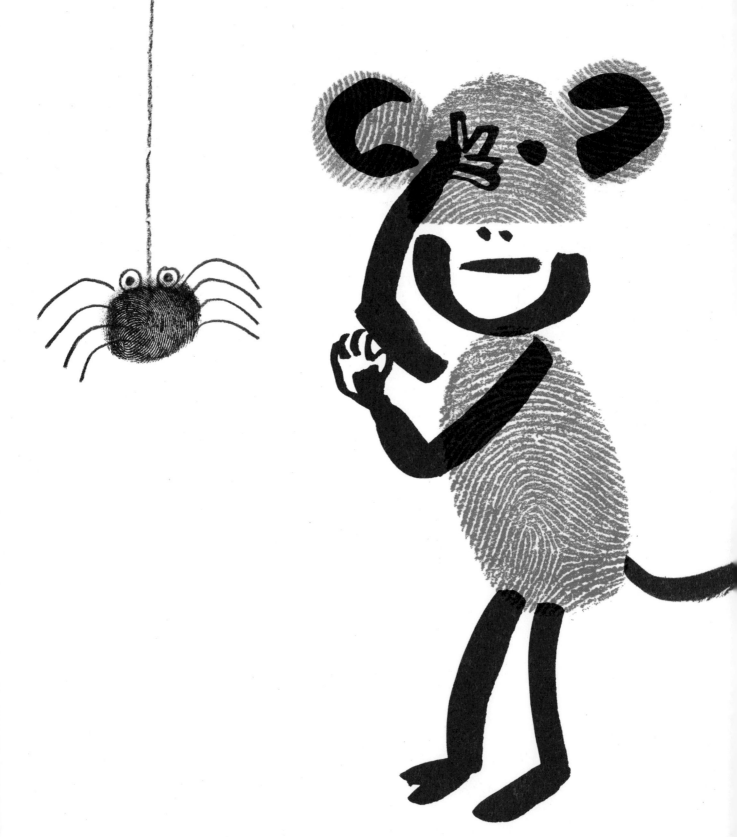

Monkey is scared OF THE SPIDER.
Make some other things you think he might be scared of.

원숭이는 거미를 무서워해요.
원숭이가 그 밖에 또 무엇을 무서워할지 생각해 보고 핑거프린트로 만들어보세요.

↓

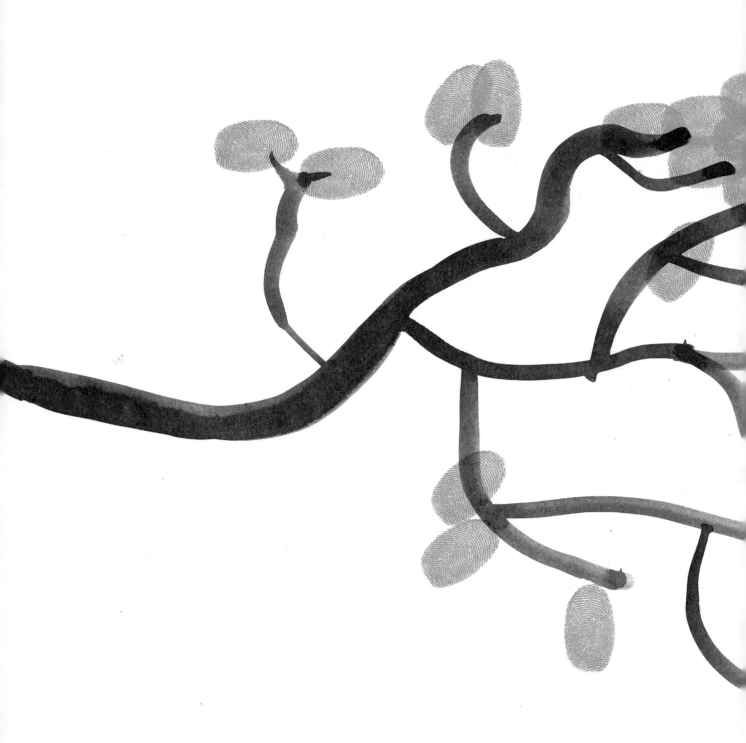

나뭇잎을 더 찍어서 새가 나뭇잎 사이에 숨도록 해보세요. 나뭇잎 사이에 숨은 다른 새도 그려보세요.

ADD MORE leaves on the tree to make

You can also make your own bird and hide him too.

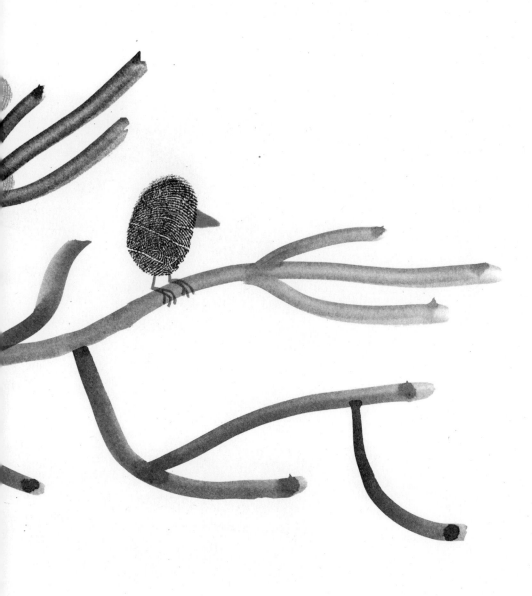

the BIRD camouflaged (hidden).
숨어 있는 새 표현해 보기

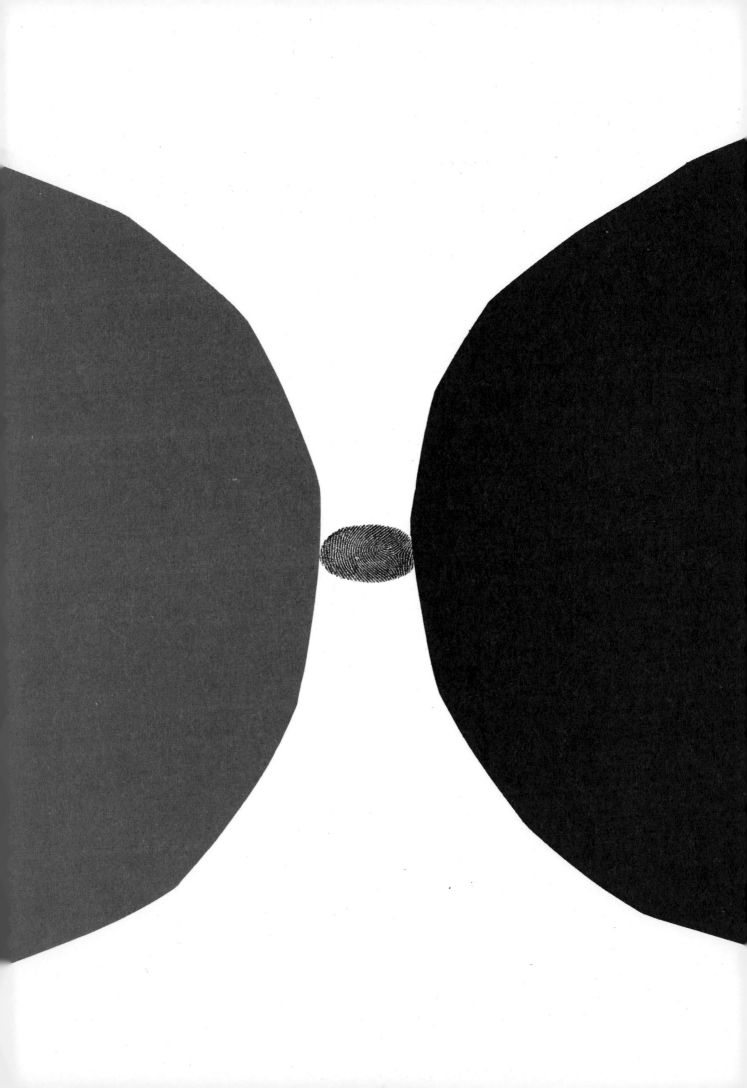

두 개의 반원 사이에 핑거프린트를 찍어보세요. 마치 두 개의 반원이 핑거프린트를 받쳐주는 것처럼 보이도록.

TOTEM POLES

토템 폴(장승) 만들기

미국 인디언들은 다양한 토템 폴을 많이 만들었지요. 토템 폴에 새겨진
조각들은 그 가족의 역사, 이야기, 경험 등을 담고 있답니다.

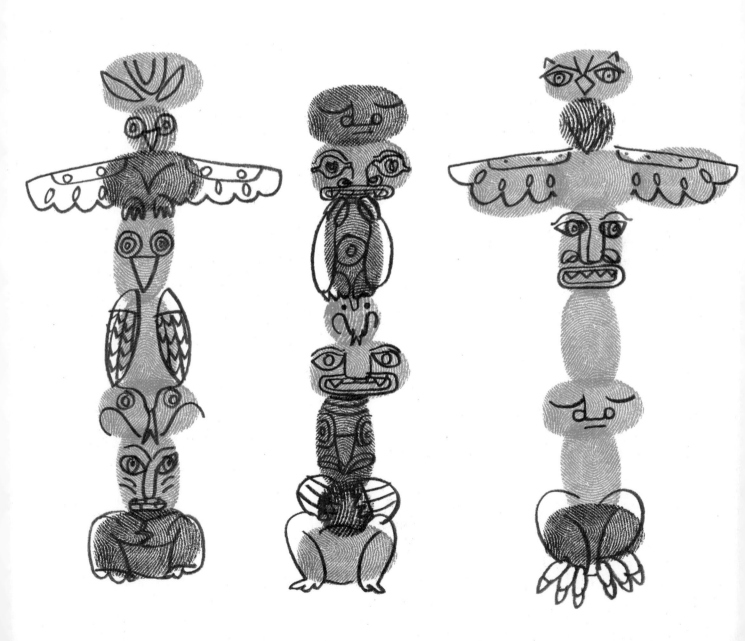

 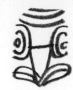 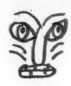

동물이나 새, 다양한 형상의 생명체 등을 이용해 자신만의 토템 폴을 디자인해 보세요.
애완동물이나 곰인형, 동물원의 동물 등으로 디자인한 토템 폴을 통해 우리 가족의 이야기를 만들어보세요.

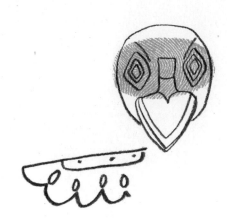

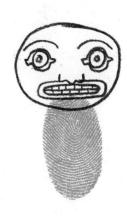

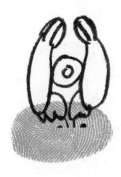

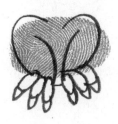

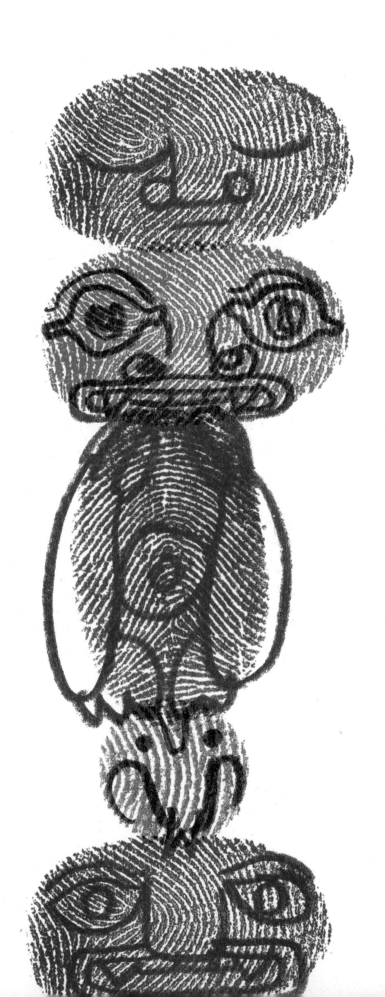

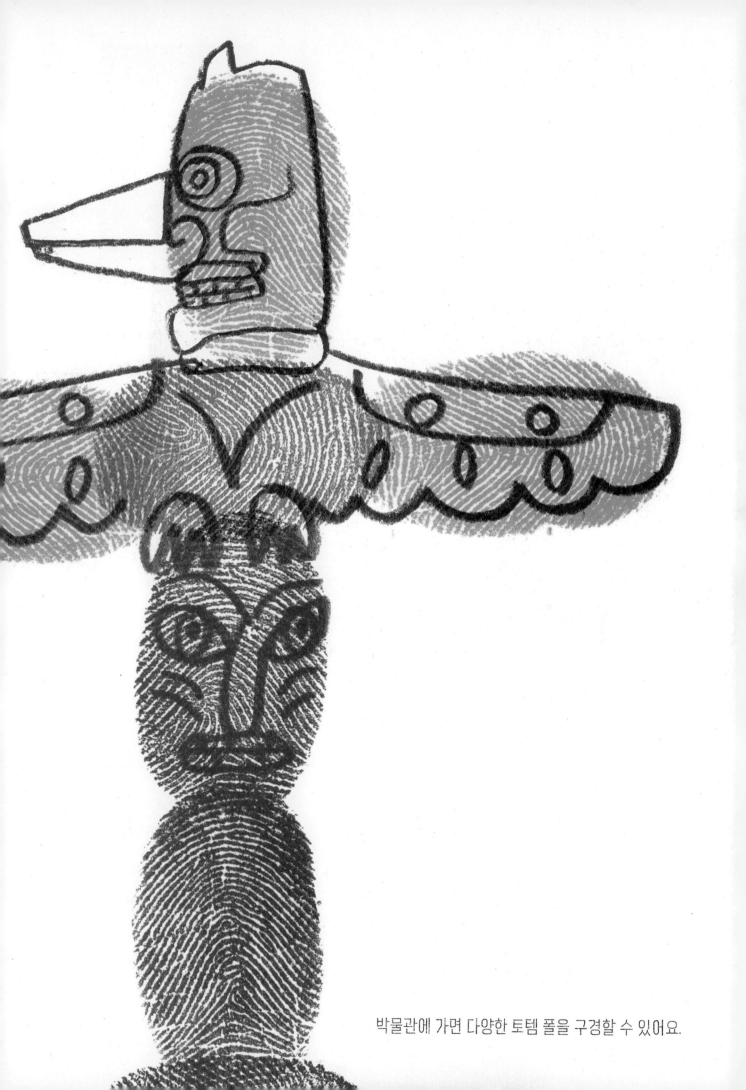

박물관에 가면 다양한 토템 폴을 구경할 수 있어요.

SKELETONS and SKULLS

해골 만들기

색지 가운데를 해골 모양으로 오려낸다.

오려낸 색지를 하얀 종이 위에 붙인다.

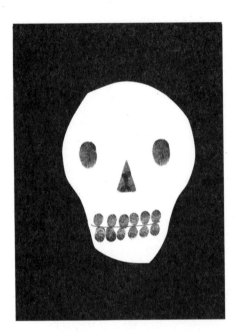

핑거프린트로 눈, 코, 입을 그려서 해골을 만든다.

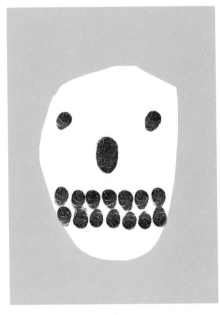

다른 얼굴도 만들어본다.

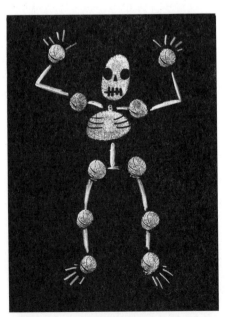

핑거프린트로 해골의 뼈대를 만들고 하얀색 잉크나 물감으로 연결된 부분을 그려준다.

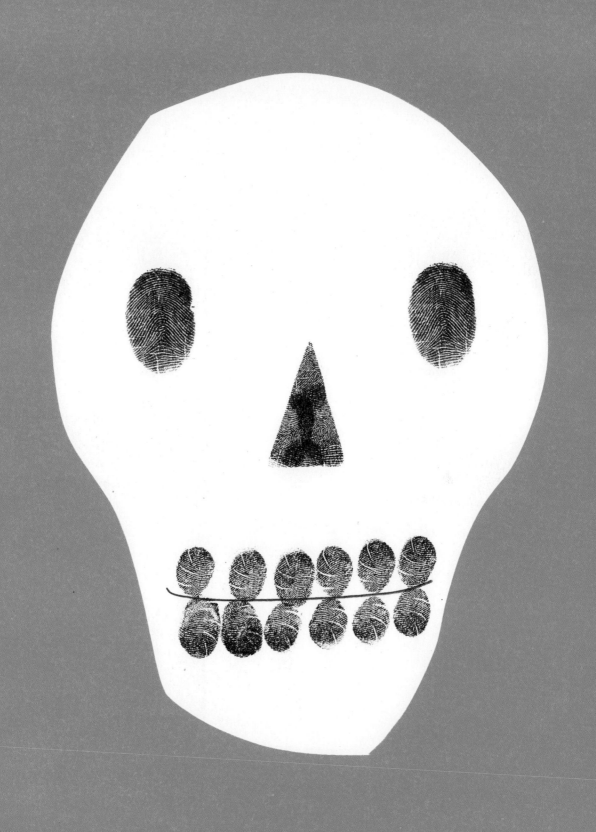

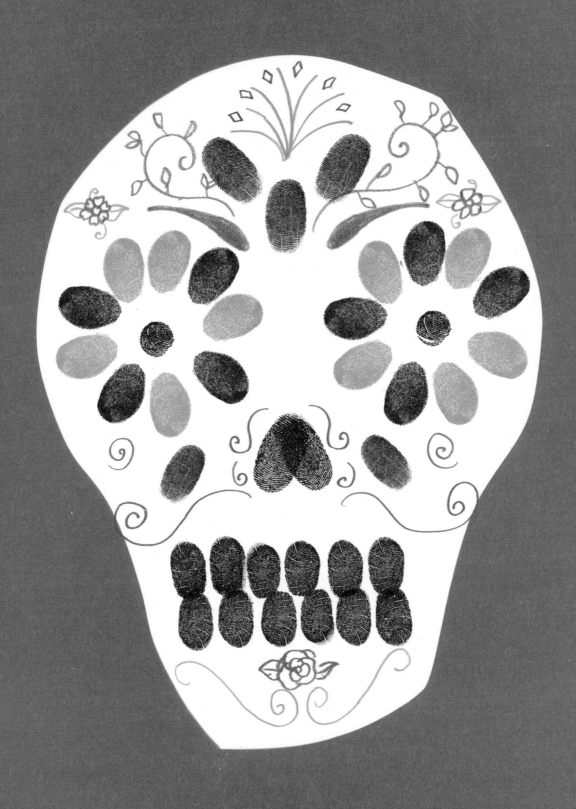

죽은 자들의 날(THE DAY OF THE DEAD)은 멕시코 사람들의 명절이랍니다.
세상을 떠난 가족이나 친지의 명복을 빌고 그들에 대한 사랑을 기억하는 날이지요.
이 날 사람들은 해골 분장을 하고 파티를 즐긴답니다.

핑거프린트로 해골의 눈, 코, 입을 만들고 색연필이나 싸인펜으로 주변을 더 장식해 보세요.

MAKE YOUR OWN. 자신의 해골 작품을 만들어보세요.

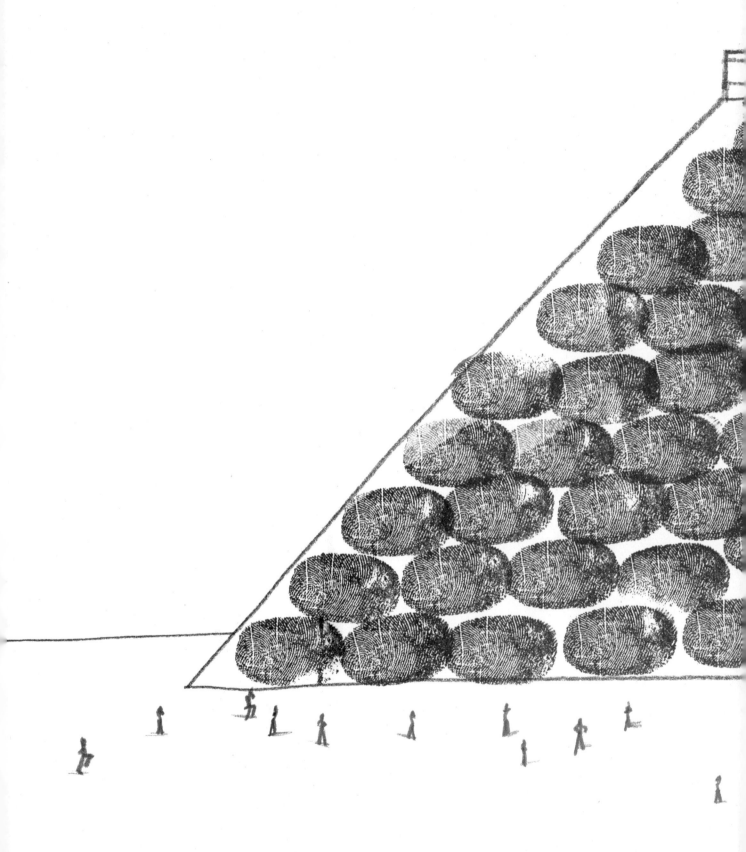

치첸이트사(chichen itza)는 마야인들이 1500년 전에 멕시코에 세운 높이 약 25미터의 피라미드입니다. 마야인들은 달력에 대해 많은 것을 알고 있었고, 봄이 시작되는 첫 날에는 태양이 계단에 그림자를 만드는데 그 모양이 마치 뱀이 꿈틀거리며 내려오는 것 같았다고 합니다.

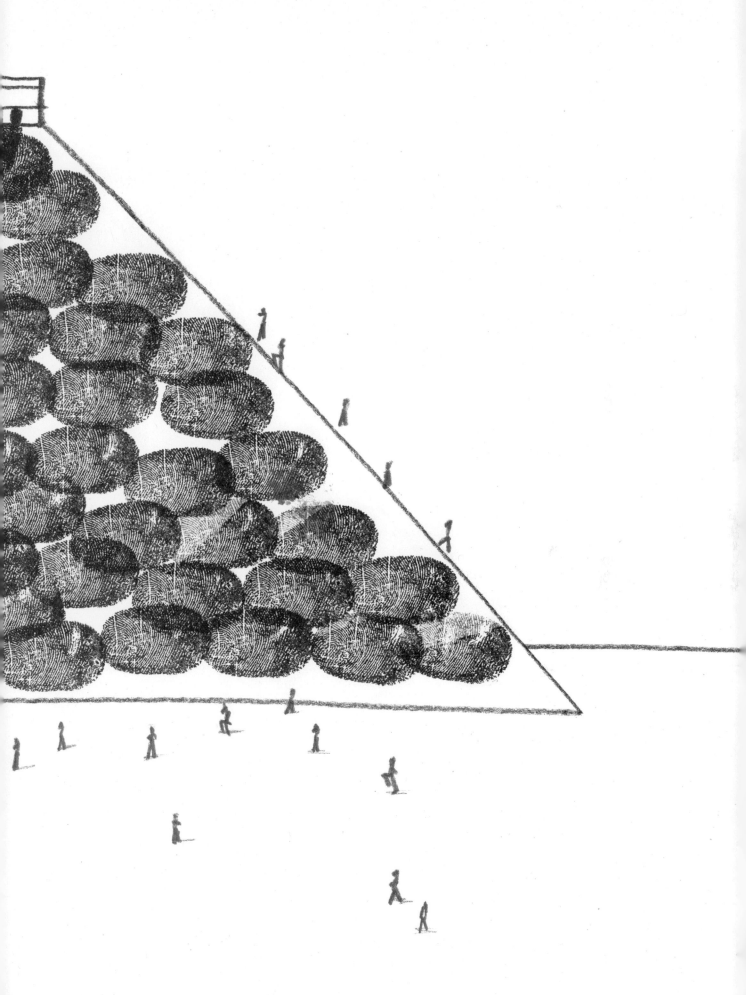

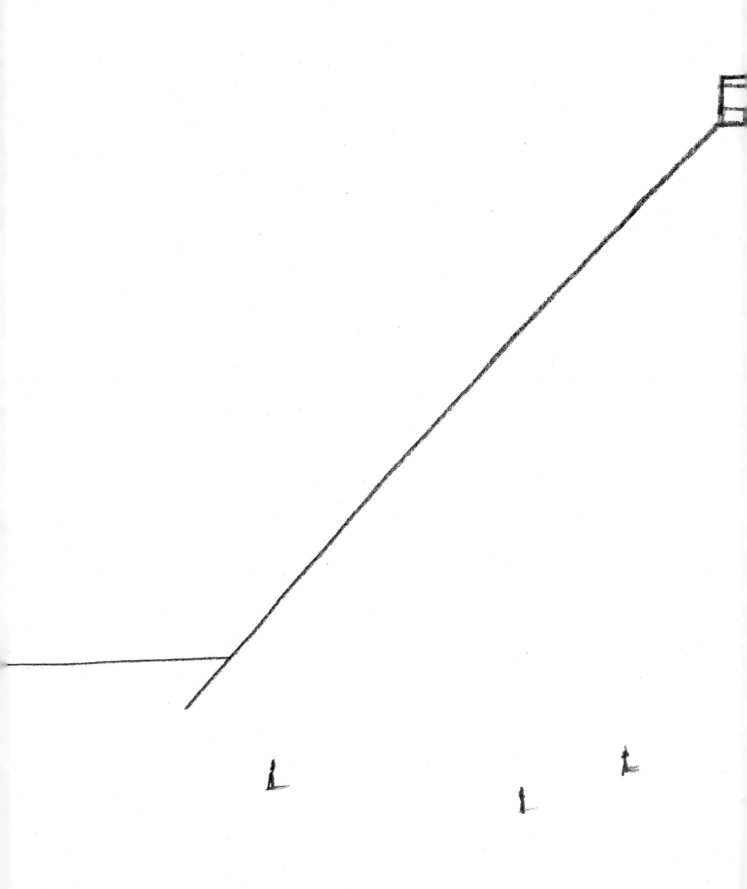

직접 피라미드를 만들고 작은 사람들도 그려보세요.
또 피라미드 안에 작은 보물을 그려넣고 핑거프린트로 그 보물을 숨겨보세요.

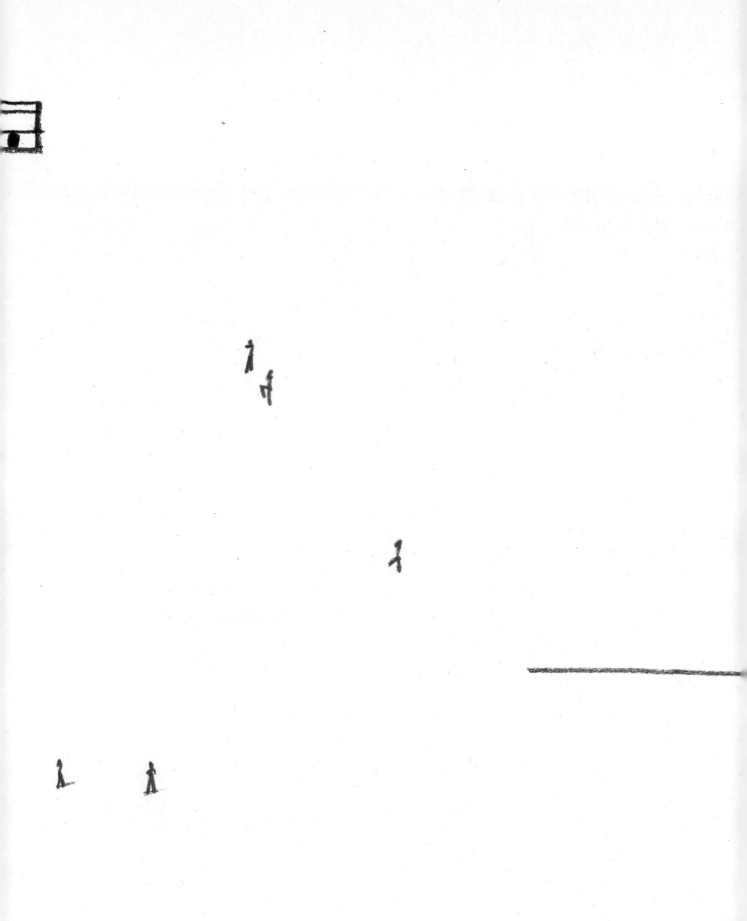

WEIGHT
and BALANCE 무게와 균형

HOW HEAVY IS A
FINGERPRINT ?
지문은 얼마나 무거울까?

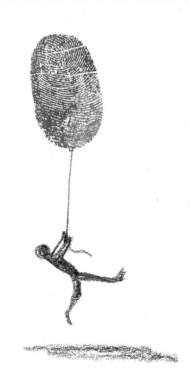

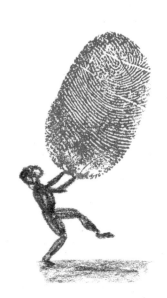

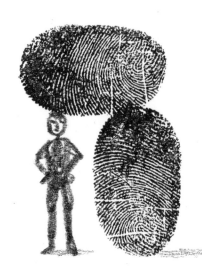

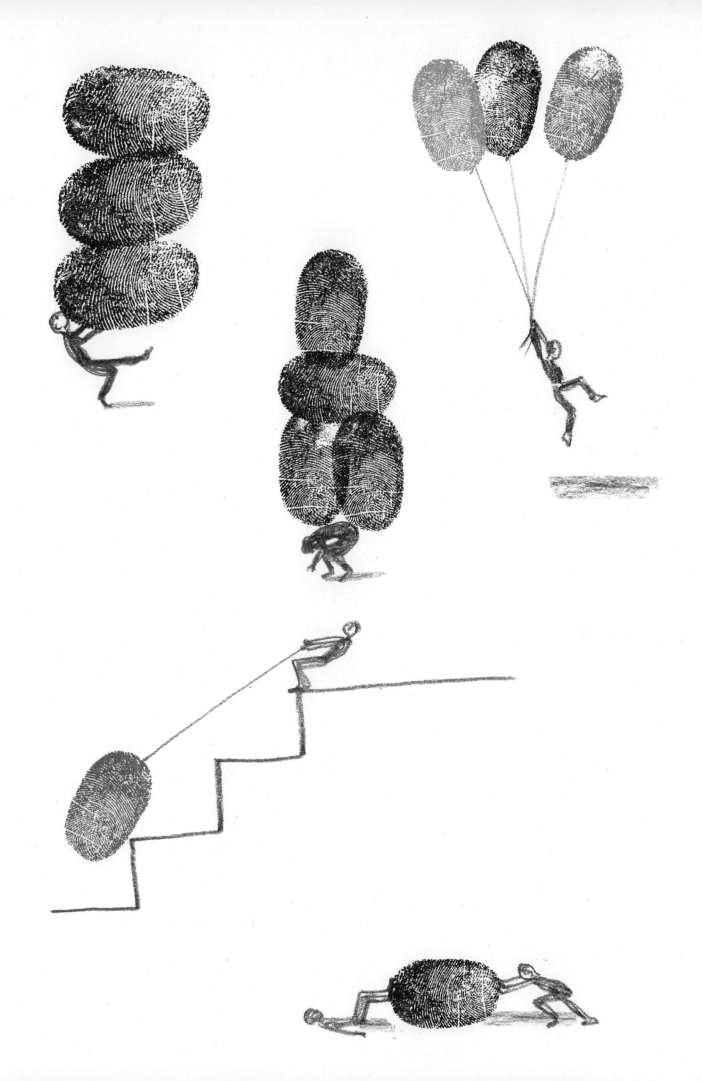

BUILDING
WITH FINGERPRINTS
쌓기

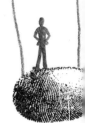

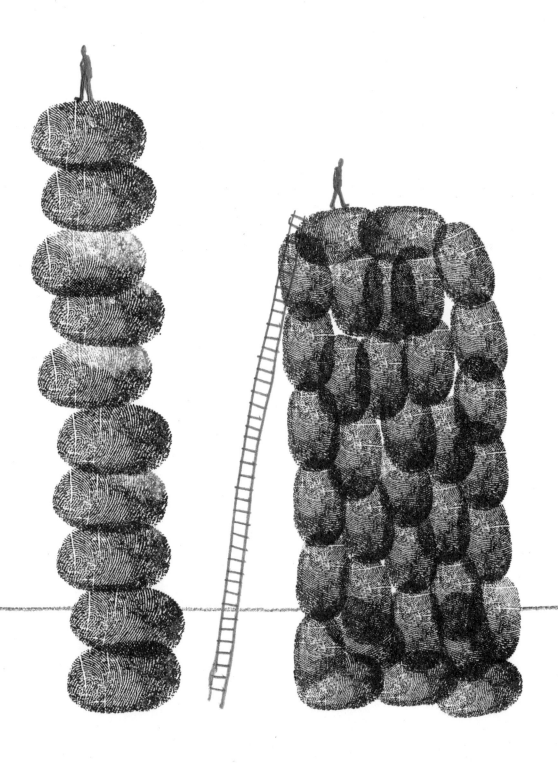

핑거프린트를 이용해 무언가를 쌓아보세요.

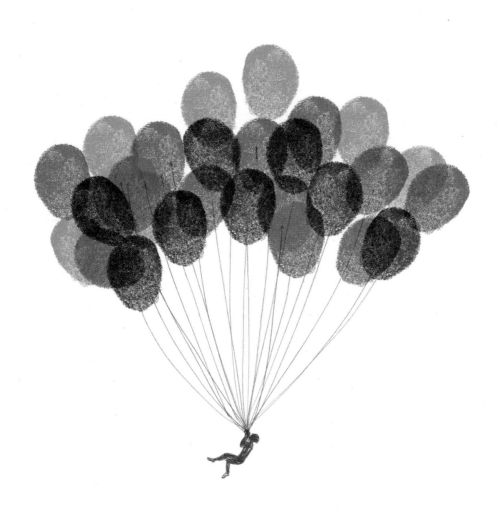

MAKE the BALLOONS so he can FLY!

풍선을 만들어 소년이 날 수 있게 해보세요!

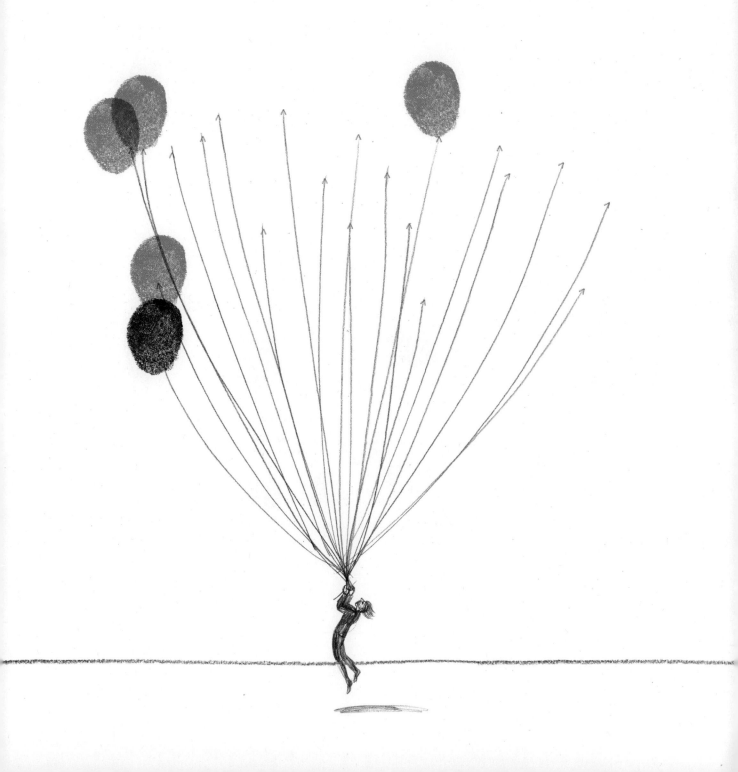

HOW WILL THE BIRD REACH THE WATER IN THE GLASS?

새는 어떻게 컵 속의 물을 마실 수 있을까요?

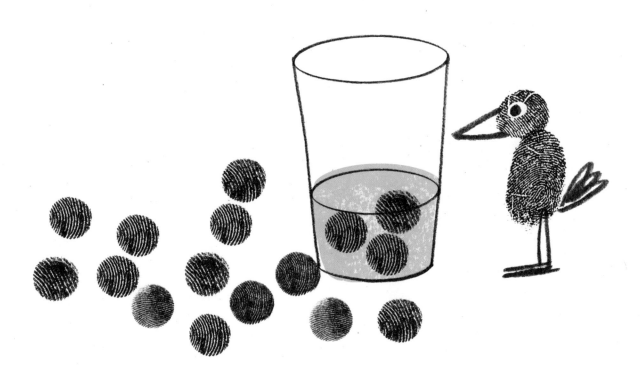

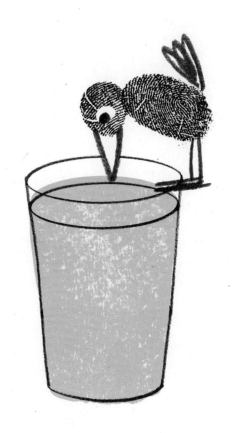

ANSWER 답

조약돌(핑거프린트)로 컵을 채우면
물이 컵 윗부분으로 차오르겠죠.

FILL THE GLASS
WITH (FINGERPRINT)
PEBBLES AND THE
WATER WILL RISE
TO THE TOP OF THE GLASS.

어떻게 하면 사자로부터 오리를 보호할 수 있을까요?
핑거프린트를 이용해 오리를 구해 보세요.

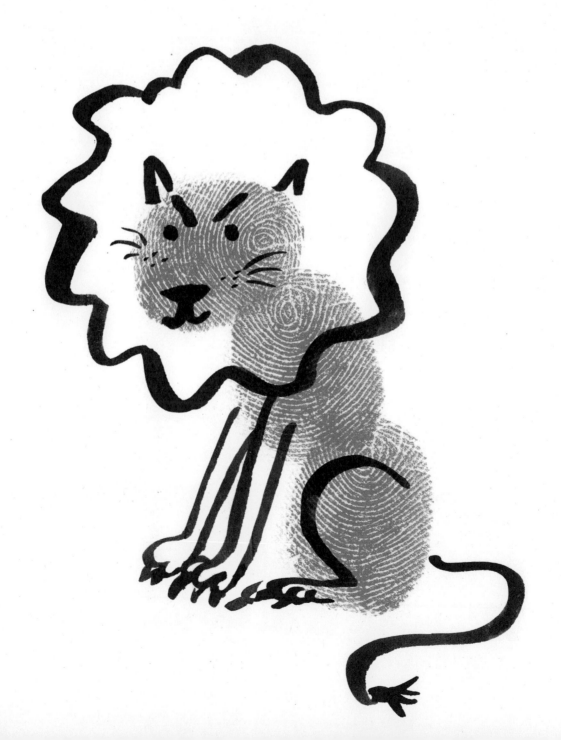

THE RACE 달리기 시합

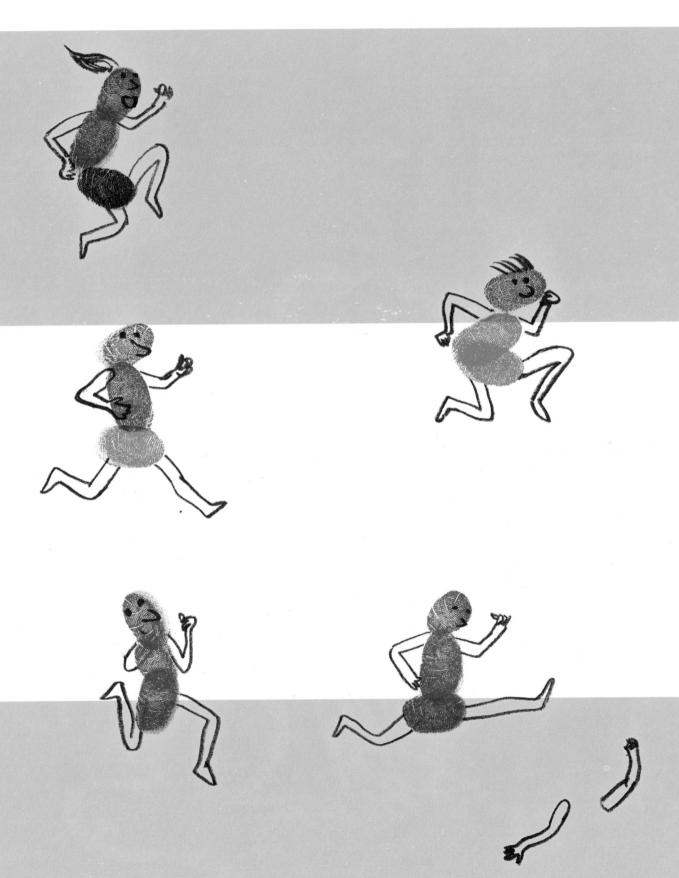

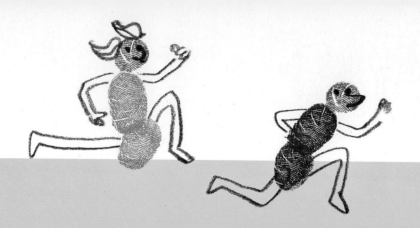

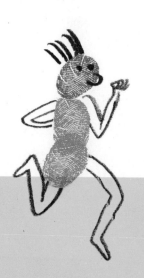

달리기 시합을 하는 사람을 더 추가해 보세요.

Add your own runners to the RACE.

THE DANCE 댄스

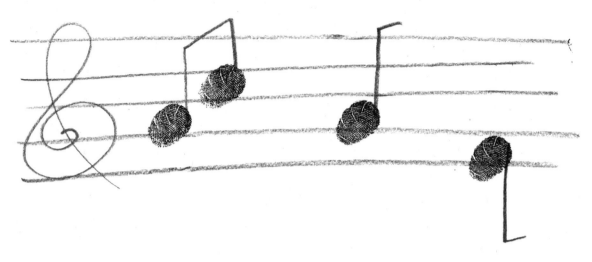

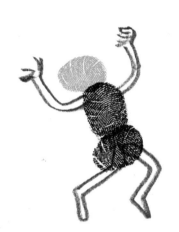

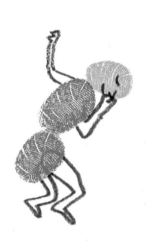

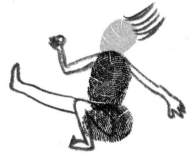

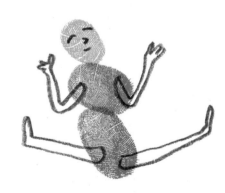

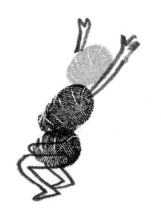

춤 추는 사람을 더 추가해 보세요.

Add your own DANCERS.

FAST

빠르게

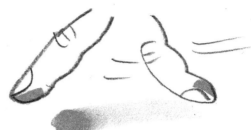

PRESS THEN DRAG
TO MAKE A SMUDGE.

손가락 끝을 누르고 얼룩이 생기도록 당기세요.

NOW YOU HAVE
A "FAST"
FINGERPRINT.

이제 '빠른' 핑거프린트가 되었네요.

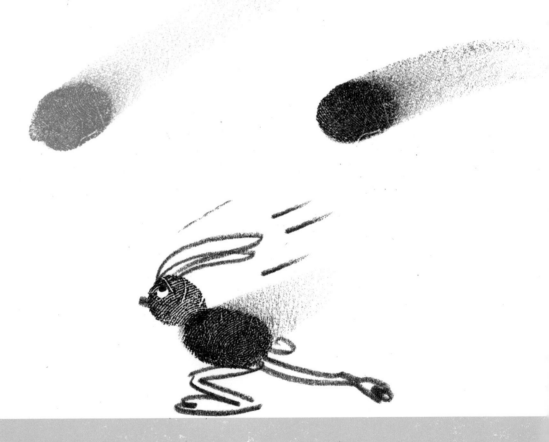

Make more
fast things.

더 빠르게 보이도록 만들어보세요.

Make more
fast things.

더 빠르게 보이도록 만들어보세요.

SLOW 느리게

make some
slow things.

느린 무언가를 만들어보세요.

and finally ····

그리고 마침내······.

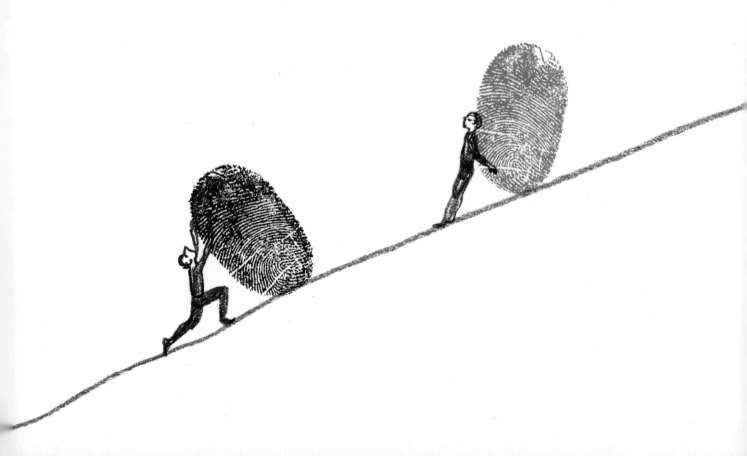

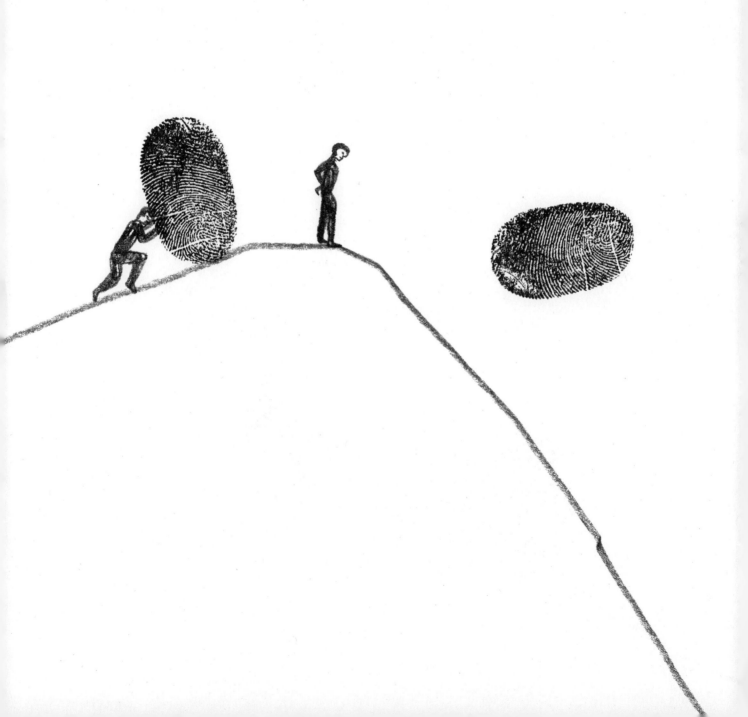

www. mariondeuchars.com